사자성어

따라쓰기 365+

| 우리한문학회 편 |

문자향

우리한문학회

1998년 한국한문학을 연구하기 위해 설립한 학술단체로,
한국 한문고전 작품의 발굴과 연구,
동아시아 한자문화권 내 한문고전 작품의 비교 연구를
목적으로 설립하였다.
학회지『한문학보漢文學報』는 1999년에 1집을 발행하였으며,
매년 6월과 12월에 2회씩 발행하고 있다.

사자성어 따라쓰기 365⁺

초판 1쇄 인쇄 2016년 2월 20일
초판 1쇄 발행 2016년 2월 28일

지은이 우리한문학회
펴낸이 조윤숙
펴낸곳 문자향
신고번호 제300-2001-48호
주소 서울 양천구 목동서로 186(목동, 성우네트빌 201호)
전화 02-303-3491
팩스 02-303-3492
이메일 munjahyang@korea.com

값 7,000원
ISBN 978-89-80535-52-8 53640
※잘못된 책은 본사나 구입하신 서점에서 교환해 드립니다.

글씨를 잘 쓰는 방법

글씨를 쓰는 자세

1. 마음가짐을 정성스럽고 일관되게 한다.
2. 자세를 반듯하게 하고 교본을 몸의 중앙에 반듯하게 놓는다. 이때 교본이나 공책을 비스듬히 놓는 것은 좋은 자세가 아니다. 여러 글자를 써 내려갈 때 글씨 전체의 중심이나 배열이 가지런히 되지 않는 가장 큰 원인이 될 수 있기 때문이다. 양쪽 팔꿈치를 '여덟 팔(八)'자 모양으로 유지하며, 가능한 팔꿈치까지 책상 위에 올려놓고 쓰는 것이 체력 소모를 줄여준다.
3. 펜을 잡는 자세는 매우 중요하다. 펜을 제대로 잡으면 그 모습이 품위 있을 뿐 아니라, 글씨를 오래 쓰더라도 피로도를 줄여준다. 펜은 아래 사진과 같은 자세로 잡는다.

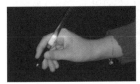 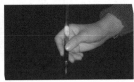 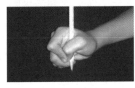

〈좋은 자세〉 　　　　　　　　　　〈나쁜 자세〉

· 엄지와 집게손가락으로 펜의 양쪽 중심을 잡고 나머지 손가락으로 펜의 아래쪽을 받친다.
· 이때 펜의 각도를 50~60°로 집게손가락 방향과 나란히 하여 집게손가락과 떨어지지 않게 한다.
· 펜을 잡은 엄지와 집게손가락의 사이가 둥근 모양을 유지하여 손가락의 움직임이 편하도록 한다.

4. 글씨를 쓰기 전에 기본 점·획, 글자의 모양, 그리고 강·약을 이해하도록 한다.
5. 한자의 3요소는 모양·뜻·소리로 이루어져 있으므로, 글자를 외우기 위해 빨리 여러 번 쓰는 것보다, 글자를 천천히 반듯하게 쓰면 글자의 모양을 쉽게 기억할 수 있으며 기억도 오래 유지된다.

점획을 쓰는 방법

1. 점 :
 ①가볍게 시작해서 뒤쪽에 힘을 주어 찍는 점의 모양.

、 　永 江 心 小 寸 火

②힘을 주어 시작해서 천천히 삐치듯이 찍는 점의 모양.

羊 火

2. 가로획 : 가볍게 누른 다음 긋다가 끝에서 힘을 주어 누른다.

一 三 土 耳 車

3. 세로획 : 힘을 주어 찍은 다음 곧게 그어 내린다. 세로획을 끝맺는 방법은 두 가지가 있다.

①끝 부문에서 가볍게 삐치듯이 한다.

丨 十 中 斗

②눌러서 뗀다.

丨 非 木 快

4. 삐침 : 두 번째 점을 찍는 방법과 비슷하나 길게 긋는 점이 다르다. 천천히 끝까지 긋는 자세가 중요하다.

丿 人 入 又 夕 大

5. 갈고리 : 여러 가지 모양을 익히도록 한다.

①직선으로 곧게 내려긋다가 왼쪽 위로 힘차게 뽑는다.

亅 寸 水 子 月

②둥글게 활처럼 휘게 긋다가 위로 뽑는다.

心 毛 氏

③역시 활처럼 휘듯 힘차게 긋다가 왼쪽 위로 뽑는다.

方 弓 手 馬

6. 파임 : 가볍게 시작해서 점점 힘을 가하다가 수평으로 뽑아낸다.

乀 人 又 犬

결구(結構) - 글자를 구성하는 방법

1. 점과 획, 또는 획과 획의 고른 간격을 유지하도록 쓴다.

書　勿　求　安

2. 소밀疏密(성긴 곳과 빽빽한 곳) : 좁혀 쓸 곳과 넓혀 쓸 곳을 잘 살펴 쓴다.

場　學　新　黃

3. 중심中心 : 글자 전체의 중심이 어디인가를 잘 살펴 쓴다.

主　同　乃　母　女

한자의 획과 필순

'획畫'이란, 글자를 쓸 때 한 번 그은 선이나 점을 말한다. 한글을 예로 들면, 'ㄱ'은 한 번에 쓰니까 1획, 'ㄷ'은 2획, 'ㄹ'은 3획이다. 물론 'ㄱ'을 두 번에 나누어 쓸 수도 있겠지만, 효과적인 방법이라고 할 수는 없다. 한자도 이와 마찬가지로 몇 번에 걸쳐 하나의 글자를 쓰는지 원칙이 정해져 있는데, 이것을 '획수畫數'라고 한다. 예를 들어 'ㅡ'은 1획, '十'은 2획, 'ㅁ'는 3획이 된다.

그리고 한 글자는 몇 가지 원칙에 따라 쓰는 순서가 정해져 있다. 이것을 획(畫)을 긋는 순서(順)라는 뜻에서 '획순畫順'이라고도 하고, 붓(筆)을 대는 순서(順)라는 뜻에서 '필순筆順'이라고도 한다. 이 필순을 제대로 이해하고 있으면 자연스럽게 한자를 써 내려갈 수 있으며, 한자의 구조를 이해하거나 글자의 균형미를 이루는 데 큰 도움이 된다.

한자의 필순에는 다음과 같은 몇 가지 기본 원칙이 있다.

1. 위에서 아래로 쓴다(三, 言).

三　　一　二　三

言　　丶　亠　亠　亖　言　言　言

2. 왼쪽에서 오른쪽으로 쓴다(一, 川).

一　　一

川　　丿　川　川

3. 가로획과 세로획이 교차할 때는 가로획을 먼저 쓴다(十, 井).

十　　一　十

井　　一　二　キ　井

4. 왼쪽과 오른쪽이 대칭일 때는 가운데를 먼저 쓴다(小, 水).

小　　亅　小　小

水　　亅　기　水　水

5. 삐침(왼쪽으로 비스듬하게 내려쓰는 획)은 파임(오른쪽으로 비스듬하게 내려쓰는 획)보다 먼저 쓴다(六, 八).

六　　丶　二　亠　六

八　　丿　八

6. 글자의 가운데를 꿰뚫는 획은 맨 나중에 쓴다(中, 車).

中　　丨　冂　口　中

車　　一　亓　冂　亓　百　亘　車

7. 에워싸는 획은 바깥 부분부터 먼저 쓴다(國, 同).

國　　丨　冂　冂　冃　冋　同　同　或　國　國　國

同　　丨　冂　月　冋　同　同

8. 오른쪽 위의 점은 맨 나중에 쓴다(戈, 犬).

戈　　一　七　戈　戈

犬　　一　ナ　大　犬

9. 받침의 경우 攵·辶 등은 나중에 쓰지만(建·道), 走·是와 같은 것이 받침으로 쓰일 때는 먼저 쓴다(起·題).

建　　フ　ユ　ヨ　ヨ　⺕　聿　建　建　建

道　　丶　丷　丷　丷　产　芢　首　首　道　道　道

起　　一　十　土　キ　キ　走　走　起　起　起

題　　丨　冂　刖　日　旦　早　昪　是　是　題　題　題　題

苛	斂	誅	求
가혹할 **가**	거둘 **렴**	책망할 **주**	구할 **구**

苛斂誅求(가렴주구)

세금을 혹독하게 거두고 재물을 강제로 빼앗아 백성을 못살게 함.

ノ 𠆢 𠆢 合 合 命 命 斂 斂 斂 斂 斂 斂

苛	斂	誅	求

刻	骨	難	忘
새길 **각**	뼈 **골**	어려울 **난**	잊을 **망**

刻骨難忘(각골난망)

은혜를 뼈에 새겨 결코 잊지 아니함.

一 卄 廿 卅 昔 莫 菓 菓 葉 蔪 蘳 難 難

刻	骨	難	忘

刻	舟	求	劍
새길 **각**	배 **주**	구할 **구**	칼 **검**

刻舟求劍(각주구검)

배에 새겨 칼을 찾음. 시대나 상황의 변화를 모르는 어리석음.

丶 一 亠 亥 亥 亥 刻 刻

刻	舟	求	劍

004

艱	難	辛	苦
어려울 **간**	어려울 **난**	매울 **신**	쓸 **고**

🔍 **艱難辛苦**(간난신고)

어려움을 겪으며 고생함.

✒️ 一 十 甘 甘 苩 苩 莫 莫 莫 萛 艱 艱 艱

艱	難	辛	苦

005

肝	膽	相	照
간 **간**	쓸개 **담**	서로 **상**	비출 **조**

🔍 **肝膽相照**(간담상조)

간과 쓸개를 서로 비춤. 서로 속마음을 터놓고 가까이 사귐을 이르는 말.

✒️ 丿 刀 月 肝 肝 肝 胪 胪 胪 胪 膽 膽 膽

肝	膽	相	照

006

甘	言	利	說
달 **감**	말씀 **언**	이로울 **리**	말씀 **설**

🔍 **甘言利說**(감언이설)

남의 비위를 맞추는 달콤한 말과 이로운 조건만 들어 그럴듯하게 꾸미는 말.

✒️ 一 十 廿 廿 甘

甘	言	利	說

007

甲	男	乙	女
첫째 천간 **갑**	사내 **남**	둘째 천간 **을**	여자 **녀**

🔍 **甲男乙女(갑남을녀)**

갑이라는 남자와 을이라는 여자라는 뜻으로, 아주 평범한 사람들을 이르는 말.

✍ ｜ 冂 冂 冃 田 冊 男

甲	男	乙	女

008

改	過	遷	善
고칠 **개**	지날/허물 **과**	옮길 **천**	착할 **선**

🔍 **改過遷善(개과천선)**

잘못을 고쳐서 착하게 됨.

✍ 一 冂 冂 甫 兩 西 覀 覀 覀 覀 憂 遷 遷 遷

改	過	遷	善

009

乾	坤	一	擲
하늘 **건**	땅 **곤**	한 **일**	던질 **척**

🔍 **乾坤一擲(건곤일척)**

운명을 걸고 단판으로 승부를 겨룸.

✍ 一 十 士 古 古 克 直 卓 卓 乾 乾

乾	坤	一	擲

010	格	物	致	知
	이를 격	사물 물	이를 치	알 지

🔍 格物致知(격물치지)

사물의 이치를 연구하여 지식을 극대화함.

✎ 一 𠂆 𠃋 𠃌 至 至 到 致 致 致

格	物	致	知

011	牽	強	附	會
	끌 견	강할/억지로 강	붙일 부	모을 회

🔍 牽強附會(견강부회)

가당치도 않은 말을 억지로 끌어다 대어 조리에 닿도록 하려 함.

✎ ㄱ ㄱ 弓 弘 弘 弘 弘 弘 強 強 強

牽	強	附	會

012	見	利	思	義
	볼 견	이로울 리	생각할 사	옳을 의

🔍 見利思義(견리사의)

눈앞에 이익이 보일 때 의리에 맞는지 안 맞는지를 잘 생각함.

✎ 丶 丷 丷 丷 羊 羊 美 羊 義 義 義

見	利	思	義

犬	馬	之	勞
개 **견**	말 **마**	갈 **지**	수고 **로**

犬馬之勞(견마지로)

개나 말 정도의 하찮은 힘. 윗사람을 위하여 바치는 자기의 노력을 겸손하게 이르는 말.

丨 厂 F F 馬 馬 馬 馬 馬

犬	馬	之	勞

見	物	生	心
볼 **견**	사물 **물**	날 **생**	마음 **심**

見物生心(견물생심)

물건을 보면 그것을 가지고 싶은 욕심이 생김.

丿 ╯ ╘ 牛 牛 牪 物 物 物

見	物	生	心

犬	猿	之	間
개 **견**	원숭이 **원**	갈 **지**	사이 **간**

犬猿之間(견원지간)

개와 원숭이의 사이. 서로 사이가 나쁜 두 사람의 관계를 비유하여 이르는 말.

丿 ╯ 犭 犭 犭 犭 犷 狰 狰 猰 猿 猿 猿

犬	猿	之	間

016

犬	兔	之	爭
개 **견**	토끼 **토**	갈 **지**	다툴 **쟁**

犬兔之爭(견토지쟁)

개와 토끼의 다툼이란 뜻으로, 두 사람의 싸움에서 제
삼자가 이익을 보는 것을 뜻하는 말.

ノ ノ ノ ⼎ ⼎ ⼐ ⼑ ⼑ 爭

犬	兔	之	爭

017

結	者	解	之
맺을 **결**	놈 **자**	풀 **해**	갈 **지**

結者解之(결자해지)

맺은 사람이 풀어야 함. 일을 저지른 사람이 그 일을
해결해야 한다는 말.

ノ ⼅ ⼌ ⼍ 角 角 角 解 解 解 解 解 解

結	者	解	之

018

結	草	報	恩
맺을 **결**	풀 **초**	갚을 **보**	은혜 **은**

結草報恩(결초보은)

은혜를 입은 사람의 아버지가 혼령이 되어 풀 포기를
묶어 적이 걸려 넘어지게 함으로써 은인을 구해주었
다는 고사에서 나온 말로, 혼령이 되어서라도 은혜를
잊지 않고 갚는다는 뜻.

⼃ ⼀ 幺 幺 糸 糸 糸 紆 結 結 結 結

結	草	報	恩

019	輕	舉	妄	動
	가벼울 **경**	들/행동 **거**	허망할 **망**	움직일 **동**

輕舉妄動(경거망동)
경솔하여 함부로 행동함 또는 그런 행동.

一 厂 戸 戸 百 車 車 軒 軒 輕 輕 輕 輕

輕	舉	妄	動

020	傾	國	之	色
	기울 **경**	나라 **국**	갈 **지**	빛 **색**

傾國之色(경국지색)
임금이 미혹되어 나라가 어지러워져도 모를 정도로 뛰어난 미녀.

丿 ⺈ ⺈ 缶 缶 色 色

傾	國	之	色

021	經	世	濟	民
	날/다스릴 **경**	세상 **세**	구제할 **제**	백성 **민**

經世濟民(경세제민)
세상을 다스리고 백성을 구제함.

一 十 卄 丗 世

經	世	濟	民

022	驚	天	動	地
	놀랄 **경**	하늘 **천**	움직일 **동**	땅 **지**

🔍 驚天動地(경천동지)

하늘이 놀라고 땅이 흔들린다는 뜻으로, 세상을 크게 놀라게 함을 이르는 말.

✎ `一 ㄷ ㅌ ㅌ ㅌ ㅌ ㅌ 重 重 動 動`

驚	天	動	地

023	經	天	緯	地
	날 **경**	하늘 **천**	씨 **위**	땅 **지**

🔍 經天緯地(경천위지)

하늘을 날줄로 하고 땅을 씨줄로 한다는 뜻으로, 온 천하를 경륜하여 다스림을 이르는 말.

✎ `ㄥ ㄥ ㄠ ㄠ ㅁ 紅 紂 紵 紵 緯 緯 緯 緯`

經	天	緯	地

024	鷄	卵	有	骨
	닭 **계**	알 **란**	있을 **유**	뼈 **골**

🔍 鷄卵有骨(계란유골)

달걀에도 뼈가 있다는 뜻으로, 늘 일이 잘 안 되는 사람이 모처럼 좋은 기회를 만났으나, 그때도 잘 안 될 때를 이르는 말. '骨(골)'은 '곯았다'는 우리말을 한자로 적은 것으로, 원래 의미는 '달걀이 곯았다'이다.

✎ `丨 冂 冃 冃 丹 丹 丹 骨 骨 骨`

鷄	卵	有	骨

鷄	鳴	狗	盜
닭 계	울 명	개 구	훔칠 도

鷄鳴狗盜(계명구도)

닭 울음을 흉내 내고, 개처럼 위장하여 도둑질을 함. 남을 속이는 하찮은 재주, 또는 그런 재주를 가진 사람. 하찮은 재주를 가진 사람도 때로는 요긴하게 쓸모가 있음.

丨 口 口 叫 咩 咩 咩 鳴 鳴 鳴 鳴 鳴 鳴

孤	軍	奮	鬪
외로울 고	군사 군	떨칠 분	싸움 투

孤軍奮鬪(고군분투)

도움을 받을 수 없는 외로운 군대가 힘에 겨워도 적과 용감하게 싸움. 또는 적은 인원의 힘으로 도움도 받지 않고 힘겨운 일을 해냄.

冖 冖 冖 冃 冃 宣 軍

姑	息	之	計
잠시 고	쉴 식	갈 지	꾀 계

姑息之計(고식지계)

당장 급한 것만 해결하는 꾀나 방법. 근본적인 해결책이 아닌 임시변통의 계책.

丶 丨 冂 户 白 自 自 息 息 息

028	孤	掌	難	鳴
	외로울 **고**	손바닥 **장**	어려울 **난**	울 **명**

孤	掌	難	鳴

孤掌難鳴(고장난명)

외손뼉은 울릴 수 없다는 뜻으로, 혼자서는 일을 이루지 못함을 이르는 말.

ㄱ 了 孑 孑 扴 孤 孤 孤

029	苦	盡	甘	來
	쓸 **고**	다할 **진**	달 **감**	올 **래**

苦	盡	甘	來

苦盡甘來(고진감래)

쓴 것이 다하면 단 것이 온다는 뜻으로, 고생 끝에 낙이 온다는 말.

一 ㄱ 瓦 瓦 瓨 來 來 來

030	曲	學	阿	世
	굽을 **곡**	배울 **학**	아첨할 **아**	세상 **세**

曲	學	阿	世

曲學阿世(곡학아세)

바른 길에서 벗어난 학문으로 시세나 권력자에게 아첨하여 인기를 얻으려는 언행을 함.

丨 冂 曰 由 曲 曲

骨	肉	相	爭
뼈 골	고기 육	서로 상	다툴 쟁

031

骨肉相爭(골육상쟁)

가까운 혈연관계에 있는 사람끼리 서로 싸움.

丨 冂 内 内 肉 肉

骨	肉	相	爭

誇	大	妄	想
자랑할 과	큰 대	허망할 망	생각할 상

032

誇大妄想(과대망상)

자기의 능력이나 외모, 지위 등을 과대하게 평가하여 사실인 것처럼 믿는 일. 또는 그런 생각.

丶 亠 宀 宀 言 言 言 訁 訏 訏 誇 誇

誇	大	妄	想

過	猶	不	及
지날 과	같을 유	아닐 불	미칠 급

033

過猶不及(과유불급)

지나침은 미치지 못함과 같다는 뜻으로, 중용(中庸)이 중요함을 이르는 말.

丨 冂 冂 冎 冎 咼 咼 咼 渦 渦 過 過

過	猶	不	及

管	鮑	之	交
피리 **관**	절인어물 **포**	갈 **지**	사귈 **교**

🔍 **管鮑之交**(관포지교)

관중(管仲)과 포숙아(鮑叔牙)의 사귐. 관중과 포숙아의 사귐이 매우 친밀하였다는 데서 유래하여, 서로에 대한 믿음과 의리가 두터운 친구 사이의 사귐을 이르는 말.

丿 ⺮ ⺮ ⺮ ⺮ ⺮ 竹 竻 竻 笻 筦 管 管

管	鮑	之	交

刮	目	相	對
비빌 **괄**	눈 **목**	서로 **상**	대할 **대**

🔍 **刮目相對**(괄목상대)

눈을 비비고 서로 대함. 학식이나 재주가 매우 늘어 눈을 비비고 다시 볼 정도로 놀랍다는 뜻으로 쓰임.

丨 丨丨 丨丨 业 业 业 坣 坣 対 對

刮	目	相	對

矯	角	殺	牛
바로잡을 **교**	뿔 **각**	죽일 **살**	소 **우**

🔍 **矯角殺牛**(교각살우)

소의 뿔을 바로잡으려다가 소를 죽인다는 뜻으로, 작은 결점이나 흠을 고치려다가 수단이 지나쳐서 도리어 일을 그르침을 이르는 말.

丿 ⺈ ⺈ 角 角 角 角

矯	角	殺	牛

037	膠	柱	鼓	瑟
	아교 교	기둥 주	북/연주할 고	큰거문고 슬

🔍 **膠柱鼓瑟**(교주고슬)

기러기발을 아교로 붙여놓고 거문고를 연주함. '柱(주)'
는 현악기의 줄 밑에 괴어 소리를 조절하는 '기러기발'
로 이것을 고착시키면 한 가지 소리밖에 나지 않으므
로 변통성이 없이 소견이 꽉 막힌 사람을 말함.

✊ ノ 刀 月 肜 肜 肜 腁 胙 胗 胗 膠 膠 膠

037	膠	柱	鼓	瑟

038	教	學	相	長
	가르칠 교	배울 학	서로 상	긴 장

🔍 **教學相長**(교학상장)

가르치고 배우는 일은 서로를 성장시킴. 배우는 것뿐
만 아니라, 가르쳐보아야 학문을 성장시킬 수 있음.

✊ 一 厂 FＦ 手 手 長 長

038	教	學	相	長

039	口	蜜	腹	劍
	입 구	꿀 밀	배 복	칼 검

🔍 **口蜜腹劍**(구밀복검)

입에는 꿀이 있으나 뱃속에는 칼이 있음. 겉으로는 친
절한 체하나 속으로는 해칠 생각을 가짐.

✊ 丶 宀 宀 少 少 宓 宓 宓 容 審 審 蜜 蜜

039	口	蜜	腹	劍

040	口	尚	乳	臭
	입 구	오히려 상	젖 유	냄새 취

Q 口尚乳臭(구상유취)

입에서 아직 젖내가 난다는 뜻으로, 말이나 하는 짓이
유치함을 이르는 말.

❶ 丨 丿 亻 亼 亼 尙 尙 尙

041	九	牛	一	毛
	아홉 구	소 우	한 일	털 모

Q 九牛一毛(구우일모)

여러 마리 소의 털 중에서 한 가닥의 털이라는 뜻으로,
아주 많은 것 가운데 섞인 매우 적은 것을 비유하여 이
르는 말.

❶ 丿 九

042	九	折	羊	腸
	아홉 구	꺾을 절	양 양	창자 장

Q 九折羊腸(구절양장)

꼬불꼬불하게 서린 양의 창자라는 뜻으로, 산길 따위
가 몹시 험하게 꼬불꼬불한 것을 이르는 말.

❶ 一 十 扌 扩 折 折 折

20

043	群	鷄	一	鶴
	무리 **군**	닭 **계**	한 **일**	학 **학**

群鷄一鶴(군계일학)

많은 닭 가운데 한 마리의 학. 수많은 사람들 가운데
걸출한 한 사람을 비유하여 이르는 말.

フ ヲ ㅋ 尹 尹 君 君 君 君′ 群 群 群

群	鷄	一	鶴

044	群	盲	撫	象
	무리 **군**	소경 **맹**	어루만질 **무**	코끼리 **상**

群盲撫象(군맹무상)

여러 맹인이 코끼리를 더듬는다는 뜻으로, 자기의 좁
은 소견과 주관으로 사물을 판단한다는 말.

ノ ⺈ ⺈ 午 ⺈ 缶 免 象 象 象 象

群	盲	撫	象

045	群	雄	割	據
	무리 **군**	뛰어날 **웅**	나눌 **할**	웅거할 **거**

群雄割據(군웅할거)

많은 영웅들이 각지에 자리잡고 서로 맞서는 일.

ノ ⺀ ⺬ 宀 宀 审 宔 害 害 割 割

群	雄	割	據

權	謀	術	數
권세 **권**	꾀할 **모**	꾀 **술**	셀/꾀 **수**

權	謀	術	數

權謀術數(권모술수)

그때그때의 형편에 따라 변통성 있게 둘러 맞춰 남을 교묘하게 속이는 꾀와 수단.

´ ㄅ ㄔ ㄔ ㄔ ㄔ 祊 祊 祊 術 術

勸	善	懲	惡
권할 **권**	착할 **선**	징계할 **징**	악할 **악**

勸	善	懲	惡

勸善懲惡(권선징악)

선행을 장려하고 악행을 징계함.

´ ㄔ ㄔ 彴 彴 徨 徨 徵 徵 懲 懲 懲

捲	土	重	來
말 **권**	흙 **토**	무거울/거듭할 **중**	올 **래**

捲	土	重	來

捲土重來(권토중래)

흙을 말아(흙먼지를 날리며) 다시 온다는 뜻으로, 한 번 패하였다가 힘을 돌이켜 다시 쳐들어오거나, 어떤 일에 실패한 뒤에 힘을 가다듬어 다시 시작하는 것을 이르는 말.

一 ㄈ 扌 扌 扩 扩 拵 拵 捲 捲 捲

049

克	己	復	禮
이길 **극**	자기 **기**	돌아갈 **복**	예도 **례**

🔍 **克己復禮**(극기복례)
자기의 사사로운 욕심을 극복하여 예(禮)로 돌아감.

✏️ `ノ ク 彳 彳 彳 作 祚 袢 復 復 復`

克	己	復	禮

050

近	墨	者	黑
가까울 **근**	먹 **묵**	놈 **자**	검을 **흑**

🔍 **近墨者黑**(근묵자흑)
먹을 가까이하면 검어진다는 뜻으로, 나쁜 사람을 가까이하면 물들기 쉬움을 이르는 말.

✏️ `一 十 土 少 耂 孝 者 者 者`

近	墨	者	黑

051

金	科	玉	條
쇠 **금**	과목 **과**	구슬 **옥**	가지 **조**

🔍 **金科玉條**(금과옥조)
금옥(金玉)과 같은 법률이라는 뜻으로, 소중히 여기고 꼭 지켜야 할 법률. 科(과)와 條(조)에는 법령, 법규의 뜻이 있음.

✏️ `ノ ヘ イ 仁 竹 伙 俠 俠 俠 條`

金	科	玉	條

金	蘭	之	交
쇠 금	난초 란	갈 지	사귈 교

金蘭之交(금란지교)

쇠처럼 단단하고 난초처럼 향기 그윽한 사귐. 친구 사이의 매우 두터운 사귐을 이르는 말.

丿 入 厶 仒 仐 仐 金 金

金	蘭	之	交

錦	上	添	花
비단 금	위 상	더할 첨	꽃 화

錦上添花(금상첨화)

비단 위에 꽃을 보탠다는 뜻으로, 좋은 일에 또 좋은 일을 더함.

丶 丶 氵 氵 汗 沃 沃 添 添 添 添

錦	上	添	花

錦	衣	夜	行
비단 금	옷 의	밤 야	다닐 행

錦衣夜行(금의야행)

비단옷을 입고 밤에 길을 감. 출세하고 부귀해져도 남들이 알아주지 않으면 쓸데없음.

丶 一 ナ 亣 衣 衣

錦	衣	夜	行

055

錦	衣	還	鄉
비단 **금**	옷 **의**	돌아올 **환**	시골 **향**

🔍 錦衣還鄉(금의환향)

비단옷을 입고 고향에 돌아온다는 뜻으로, 성공하여 고향으로 돌아옴을 이르는 말.

✎ 〱 〱 〲 纟 纟 纱 纩 纩 纩 纩 绲 鄉 鄉

錦	衣	還	鄉

056

金	枝	玉	葉
쇠 **금**	가지 **지**	옥 **옥**	잎 **엽**

🔍 金枝玉葉(금지옥엽)

황금으로 된 나뭇가지와 옥으로 만든 잎이란 뜻으로, 임금의 자손이나 집안을 높이어 이르는 말, 또는 귀여운 자손을 이르는 말.

✎ 一 艹 艹 艹 苹 苹 葺 葺 葺 華 葉 葉

金	枝	玉	葉

057

氣	高	萬	丈
기운 **기**	높을 **고**	일만 **만**	길 **장**

🔍 氣高萬丈(기고만장)

기운이 만 길에 이를 만큼 높이 솟았다는 뜻으로, 일이 뜻대로 잘되어 뽐내는 기세가 대단하다는 말.

✎ 〳 〵 〵 气 气 气 氖 氖 氣 氣

氣	高	萬	丈

起	死	回	生
일어날 **기**	죽을 **사**	돌아올 **회**	날 **생**

🔍 **起死回生**(기사회생)

거의 죽을 뻔하다가 다시 살아남.

✏️ 一 十 土 キ キ キ 走 走 起 起 起

起	死	回	生

騎	虎	之	勢
말 탈 **기**	범 **호**	갈 **지**	형세 **세**

🔍 **騎虎之勢**(기호지세)

범을 타고 달리는 형세라는 뜻으로, 범을 타고 달리는
사람이 도중에 내릴 수 없는 것처럼, 도중에 그만두거
나 물러날 수 없는 형세를 이르는 말.

✏️ 丨 ┌ ┌ ┌ 馬 馬 馬 馬 馬 馬 馬 騎 騎 騎

騎	虎	之	勢

落	葉	歸	根
떨어질 **락**	잎 **엽**	돌아갈 **귀**	뿌리 **근**

🔍 **落葉歸根**(낙엽귀근)

떨어진 잎은 뿌리로 돌아감. 모든 생명체는 생명이 다
하면 근본으로 돌아감. 모든 일은 처음으로 돌아감.

✏️ 一 十 十 オ 朾 枏 柅 柜 根 根

落	葉	歸	根

061	落	花	流	水
	떨어질 **락**	꽃 **화**	흐를 **류**	물 **수**

落	花	流	水

落花流水(낙화유수)

떨어지는 꽃과 흐르는 물이라는 뜻으로, 가는 봄의 정경(情景)을 나타내는 말.

丨 汀 汀 水

062	難	兄	難	弟
	어려울 **난**	맏 **형**	어려울 **난**	아우 **제**

難	兄	難	弟

難兄難弟(난형난제)

누구를 형이라 하고 누구를 아우라 해야 할지 분간하기 어렵다는 뜻으로, 누가 더 낫다고 할 수 없을 정도로 둘이 서로 비슷함을 말함.

` 丷 丷 当 肖 弟 弟

063	南	柯	一	夢
	남녘 **남**	가지 **가**	한 **일**	꿈 **몽**

南	柯	一	夢

南柯一夢(남가일몽)

남쪽 나뭇가지에서 꾼 한바탕 꿈이라는 뜻으로, 꿈과 같이 허망한 부귀영화를 말함.

一 十 广 占 古 南 南 南 南

064

南	橘	北	枳
남녘 **남**	귤 **귤**	북녘 **북**	탱자 **지**

南	橘	北	枳

南橘北枳(남귤북지)

남쪽의 귤나무가 북쪽에서는 탱자나무가 됨. 환경에 따라 사람이나 사물의 성질이 변함.

丨 ㅓ ㅓ 커 北

065

男	負	女	戴
사내 **남**	질 **부**	계집 **녀**	일 **대**

男	負	女	戴

男負女戴(남부여대)

남자는 짐을 등에 지고, 여자는 짐을 머리에 인다는 뜻으로, 가난한 사람이나 재난을 당한 사람들이 살 곳을 찾아 이리저리 떠돌아다님을 이르는 말.

く 女 女

066

囊	中	之	錐
주머니 **낭**	가운데 **중**	갈 **지**	송곳 **추**

囊	中	之	錐

囊中之錐(낭중지추)

주머니 속의 송곳이란 뜻으로, 유능한 사람은 숨어 있어도 저절로 그 존재가 드러나게 됨.

丨 ㄇ ㄇ 中

067	內	憂	外	患
	안 **내**	근심할 **우**	바깥 **외**	근심 **환**

內憂外患(내우외환)

국내의 걱정스러운 사태와, 외국과의 사이에 일어난 어려운 사태. 안팎의 근심거리.

`丶 冖 冖 冖 宀 串 串 患 患 患`

內	憂	外	患

068	怒	發	大	發
	성낼 **노**	필/일어날 **발**	큰 **대**	필/일어날 **발**

怒發大發(노발대발)

대단히 성을 냄.

`フ ヌ ヌ゛ ヌ゛ 癶 癶 癶 孥 発 發 發`

怒	發	大	發

069	勞	心	焦	思
	수고로울 **로**	마음 **심**	태울 **초**	생각할 **사**

勞心焦思(노심초사)

마음을 수고롭게 근심하며 속을 태움.

`ノ イ イ 乍 乍 作 隹 隹 隹 焦 焦`

勞	心	焦	思

070	論	功	行	賞
	논할 **론**	공 **공**	다닐/행할 **행**	상줄 **상**

論	功	行	賞

論功行賞(논공행상)

공적을 논하여 알맞은 상을 내림.

丨 丷 丷 爫 兴 兴 씅 씅 常 常 賞 賞

071	弄	瓦	之	慶
	희롱할 **롱**	기와 **와**	갈 **지**	경사 **경**

弄	瓦	之	慶

弄瓦之慶(농와지경)

딸을 낳은 경사. 옛날에 딸을 낳으면 장난감으로 실패 [瓦]를 주던 고사에서 나온 말.

一 二 干 王 丟 丟 弄

072	弄	璋	之	慶
	희롱할 **롱**	반쪽 홀 **장**	갈 **지**	경사 **경**

弄	璋	之	慶

弄璋之慶(농장지경)

아들을 낳은 경사. 옛날에 아들을 낳으면 장난감으로 구슬을 주던 고사에서 나온 말.

丶 一 广 广 产 产 庐 庐 庐 廧 廣 廖 慶

073	累	卵	之	危
	포갤 **루**	알 **란**	갈 **지**	위태로울 **위**

累卵之危(누란지위)

알을 쌓은 듯이 위태로움. 조금만 건드려도 쓰러질 것 같은 아주 위험한 상태.

`´ ㄈ ㅌ ㅌ ㅌ 卯 卯 卵`

累	卵	之	危

074	多	岐	亡	羊
	많을 **다**	갈림길 **기**	망할/잃을 **망**	양 **양**

多岐亡羊(다기망양)

달아난 양을 찾다가 길이 여러 갈래로 갈려 마침내 양을 잃었다는 고사에서 나온 말로, 학문의 길이 다방면이어서 진리를 깨치기 어려움을 뜻하거나, 또는 방침이 많아서 어찌할 바를 모름을 뜻함.

`´ ㄱ ㄠ �323 多 多`

多	岐	亡	羊

075	多	多	益	善
	많을 **다**	많을 **다**	더할 **익**	착할/좋을 **선**

多多益善(다다익선)

많으면 많을수록 더욱 좋음.

`` ` ` ` ` ` ` ` ` 益 益`

多	多	益	善

076	斷	機	之	戒
	끊을 단	틀/베틀 기	갈 지	경계할 계

斷機之戒(단기지계)

맹자가 수업 도중에 집으로 돌아오자 맹자의 어머니가 짜고 있던 베틀의 날실을 자르며 훈계했다는 고사에서 나온 말로, 학문은 중도에 그만둠이 없이 꾸준히 계속해야 한다는 가르침.

一 ニ テ 开 戒 戒 戒

斷	機	之	戒

077	單	刀	直	入
	홑 단	칼 도	곧을 직	들 입

單刀直入(단도직입)

한 자루의 칼을 품고 적진으로 곧바로 들어감. 요점을 바로 풀이하여 들어감. 군말을 빼고 바로 목적하는 것을 말함.

一 十 十 疒 古 古 直 直 直

單	刀	直	入

078	簞	食	瓢	飮
	대광주리 단	밥 사/먹을 식	바가지 표	마실 음

簞食瓢飮(단사표음)

대나무 도시락의 밥과 표주박의 물이라는 뜻으로, 변변찮은 음식 또는 빈한한 선비의 생활을 비유하여 이르는 말.

一 广 广 声 西 亜 覀 票 票 瓢 瓢 瓢 瓢

簞	食	瓢	飮

丹	脣	皓	齒
붉을 단	입술 순	흴 호	이 치

丹脣皓齒(단순호치)

붉은 입술과 하얀 이라는 뜻으로, 여자의 아름다운 얼굴을 이르는 말.

ㅣ ㅏ �止 � ㅥ 齒 齒 齒 齒 齒 齒 齒

丹	脣	皓	齒

螳	螂	拒	轍
사마귀 당	사마귀 랑	막을 거	바퀴자국 철

螳螂拒轍(당랑거철)

사마귀가 수레바퀴에 대항한다는 뜻으로, 자기 힘은 생각지도 않고 무모하게 대항함.

一 ㄲ 亘 車 軒 軒 軒 軒 輨 輨 輨 轍 轍

螳	螂	拒	轍

大	器	晚	成
큰 대	그릇 기	늦을 만	이룰 성

大器晚成(대기만성)

큰 솥이나 큰 종 같은 것을 주조하는 데는 시간이 오래 걸리듯이, 사람도 크게 될 사람은 늦게 이루어진다는 말.

一 厂 厂 厈 成 成 成

大	器	晚	成

082	大	同	小	異
	큰 대	같을 동	작을 소	다를 이

大	同	小	異

大同小異(대동소이)

거의 같고 조금 다름.

丨 冂 冂 冃 冊 甲 甲 畀 畢 異 異

083	大	義	名	分
	큰 대	옳을 의	이름 명	나눌 분

大	義	名	分

大義名分(대의명분)

사람으로서 응당 지켜야 할 도리나 본분, 또는 떳떳한 명목.

丶 丷 丷 产 半 羊 羊 差 羊 羊 義 義 義

084	獨	不	將	軍
	홀로 독	아닐 불	장수 장	군사 군

獨	不	將	軍

獨不將軍(독불장군)

혼자서는 장군이 못 된다는 뜻으로, 모든 일은 함께 도와서 해야 함을 이르는 말. 또는 남의 의견은 묵살하고 저 혼자 모든 일을 처리하는 사람이나 따돌림받는 외톨이를 이름.

丿 犭 犭 犷 狎 狎 獨 獨 獨 獨 獨 獨

085	讀	書	亡	羊
	읽을 **독**	글 **서**	망할/잃을 **망**	양 **양**

🔍 **讀書亡羊**(독서망양)

양치기가 책을 읽느라 기르던 양을 잃어버림. 다른 일에 정신을 팔다가 중요한 일을 놓침. 원인이야 어떻든 잘못은 잘못이라는 뜻.

🚫 讀 讀 讀 讀 讀 讀 讀 讀 讀 讀 讀

讀	書	亡	羊

086	讀	書	三	餘
	읽을 **독**	글 **서**	석 **삼**	남을 **여**

🔍 **讀書三餘**(독서삼여)

책 읽기에 좋은 세 여가. 겨울, 밤, 비 오는 날.

🚫 書 書 書 書 書 書 書 書 書 書

讀	書	三	餘

087	同	價	紅	裳
	같을 **동**	값 **가**	붉을 **홍**	치마 **상**

🔍 **同價紅裳**(동가홍상)

같은 값이면 다홍치마라는 뜻으로, 이왕이면 보기 좋은 것을 골라 가진다는 뜻.

🚫 裳 裳 裳 裳 裳 裳 裳 裳 裳 裳 裳

同	價	紅	裳

東	問	西	答
동녘 **동**	물을 **문**	서녘 **서**	대답할 **답**

東	問	西	答

東問西答(동문서답)

동쪽을 묻는데 서쪽을 대답한다는 뜻으로, 묻는 말에 대하여 아주 딴판인 엉뚱한 대답.

ノ ナ ㅅ ㅆ ㅆ ㅆ ㅆ 欢 筌 筌 答 答

同	病	相	憐
같을 **동**	병 **병**	서로 **상**	불쌍히여길 **련**

同	病	相	憐

同病相憐(동병상련)

같은 병의 환자끼리 서로 가엾게 여김. 어려운 처지에 있는 사람끼리 서로 동정하고 도움.

ヽ 亠 广 广 广 疒 疒 疒 病 病

東	奔	西	走
동녘 **동**	달릴 **분**	서녘 **서**	달릴 **주**

東	奔	西	走

東奔西走(동분서주)

이리저리 바쁘게 돌아다님.

一 ナ 大 六 本 本 李 奔

同	床	異	夢
같을 **동**	평상 **상**	다를 **이**	꿈 **몽**

同床異夢(동상이몽)

같은 잠자리에서 다른 꿈을 꾼다는 뜻으로, 겉으로는 같은 행동을 하면서도 속으로는 각각 딴생각을 함을 이르는 말.

｀ 十 忄 艹 艹 芦 苩 苩 萬 萬 夢 夢 夢

同	床	異	夢

東	施	效	顰
동녘 **동**	베풀 **시**	본받을 **효**	찡그릴 **빈**

東施效顰(동시효빈)

效顰(효빈). 동시(東施)라는 못생긴 여자가 미녀인 서시(西施)가 찡그리는 것을 따라함. 좋고 나쁨, 옳고 그름을 생각하지 않고 무조건 남을 따라함.

一 丆 丙 币 両 亩 車 東 東

東	施	效	顰

杜	門	不	出
막을 **두**	문 **문**	아닐 **불**	날 **출**

杜門不出(두문불출)

문을 닫고 집 안에만 틀어박혀 세상 밖으로 나다니지 아니함.

｜ 屮 屮 出 出

杜	門	不	出

094	登	高	自	卑
	오를 **등**	높을 **고**	스스로 **자**	낮을 **비**

登	高	自	卑

登高自卑(등고자비)

높이 오르려면 낮은 곳에서부터라는 뜻으로, 일을 함에는 그 차례가 꼭 필요하다는 말. '自(자)'는 '~로부터'의 뜻.

' 丨 冂 臼 自 臾 単 卑

095	燈	下	不	明
	등잔 **등**	아래 **하**	아닐 **불**	밝을 **명**

燈	下	不	明

燈下不明(등하불명)

등잔 밑이 어둡다는 뜻으로, 가까이에 있는 것을 오히려 잘 모름을 이르는 말.

' ` ` 丷 火 灯 灯 灯 炒 炒 燣 燈 燈 燈

096	燈	火	可	親
	등잔 **등**	불 **화**	옳을 **가**	친할 **친**

燈	火	可	親

燈火可親(등화가친)

등불을 가까이하기에 좋다는 뜻으로, 가을 밤은 서늘해서 등불 밑에서 글을 읽기가 좋다는 말.

' 丷 亠 立 辛 亲 亲 新 新 新 親 親 親

馬 耳 東 風

097

馬	耳	東	風
말 **마**	귀 **이**	동녘 **동**	바람 **풍**

🔍 **馬耳東風**(마이동풍)

말 귀에 스치는 동풍(봄바람)이라는 뜻으로, 남의 의견이나 충고의 말을 귀담아 듣지 아니하고 흘려버림을 이르는 말.

➊ 丿 几 几 凡 凩 凬 風 風 風

麻 中 之 蓬

098

麻	中	之	蓬
삼 **마**	가운데 **중**	갈 **지**	쑥 **봉**

🔍 **麻中之蓬**(마중지봉)

삼밭에 난 쑥이란 뜻으로, 좋은 가정이나 환경에서 자라거나 좋은 벗과 사귀는 사람은 자연히 주위의 감화를 받아 선량해진다는 말.

➊ 丨 十 忄 艹 艹 芝 芡 莑 莑 莑 莑 蓬 蓬

莫 上 莫 下

099

莫	上	莫	下
없을 **막**	위 **상**	없을 **막**	아래 **하**

🔍 **莫上莫下**(막상막하)

위도 없고 아래도 없음. 더 낫고 못함을 가리기 어려울 만큼 서로 차이가 없음.

➊ 丨 十 忄 艹 艹 芇 苩 苩 苩 莫 莫

100	莫	逆	之	友
	없을 **막**	거스를 **역**	갈 **지**	벗 **우**

莫逆之友(막역지우)

마음에 거스름이 없는 친구라는 뜻으로, 허물이 없이 아주 친한 친구를 이르는 말.

` ` ` ` ` ` 丷 ⺊ 芒 岀 芢 逆 逆 逆

莫	逆	之	友

101	萬	頃	蒼	波
	일만 **만**	이랑 **경**	푸를 **창**	물결 **파**

萬頃蒼波(만경창파)

만 이랑의 푸른 물결이란 뜻으로, 한없이 넓은 바다나 호수의 푸른 물결.

` ` ` 十 ナ 艹 芍 芮 苩 莒 苣 萬 萬 萬

萬	頃	蒼	波

102	亡	羊	補	牢
	망할/잃을 **망**	양 **양**	도울 **보**	우리 **뢰**

亡羊補牢(망양보뢰)

양을 잃고 우리를 보수함. 일을 그르친 뒤에는 뉘우쳐도 소용없음. 속담 '소 잃고 외양간 고치다'와 같은 말.

` ` 구 ⻂ ⻂ 衤 衤 祈 袹 裇 補 補

亡	羊	補	牢

亡	羊	之	歎
망할/잃을 **망**	양 **양**	갈 **지**	탄식할 **탄**

103

🔍 **亡羊之歎**(망양지탄)

양을 잃고 탄식한다는 말로, 학문의 길은 여러 갈래여서 올바른 길을 찾기 어렵다는 말.

*望洋之歎(망양지탄)은 큰 바다를 바라보며 하는 한탄이란 뜻으로, 어떤 일에 자신의 힘이 미치지 못하는 것을 탄식한다는 말.

一 十 卄 卅 卅 芇 苗 苗 莫 莫 莫 歎 歎 歎

望	雲	之	情
바랄 **망**	구름 **운**	갈 **지**	뜻 **정**

104

🔍 **望雲之情**(망운지정)

멀리 구름을 바라보며 부모를 생각한다는 뜻으로, 부모를 그리워하는 마음을 이르는 말.

` 亠 亡 亡 卬 卬 竺 竺 望 望

麥	秀	之	嘆
보리 **맥**	빼어날/이삭 **수**	갈 **지**	탄식할 **탄**

105

🔍 **麥秀之嘆**(맥수지탄)

보리 이삭이 무성히 자란 것을 보고 고국의 멸망을 한탄함.

一 二 千 禾 禾 禾 秀 秀

41

106	孟	母	三	遷
	맏 맹	어머니 모	석 삼	옮길 천

孟	母	三	遷

孟母三遷(맹모삼천)

맹자의 어머니가 세 번 이사함. 맹자의 어머니가 맹자의 교육을 위해 세 번 이사했다는 고사. 자식 교육을 위해서는 주위 환경이 중요함.

✏ ㄴ �511 �547 �5754 母

107	面	從	腹	背
	낯 면	좇을 종	배 복	등/배반할 배

面	從	腹	背

面從腹背(면종복배)

겉으로는 복종하는 척하면서 속으로는 배반함.

✏ ㅣ ㅓ ㅐ ㅕ 北 北 背 背 背

108	明	鏡	止	水
	밝을 명	거울 경	그칠 지	물 수

明	鏡	止	水

明鏡止水(명경지수)

맑은 거울과 잔잔한 물이라는 뜻으로, 맑고 고요한 심경을 이르는 말.

✏ ノ ㅅ ㅳ ㅓ 全 余 金 金 釒 鈝 鈝 � 鋞 鏡

名	實	相	符
이름 **명**	열매 **실**	서로 **상**	부신 **부**

名實相符(명실상부)

이름과 실상이 서로 꼭 들어맞음.

`丶丶宀宀宀宕宂宂宯宯宯富實實`

名	實	相	符

明	若	觀	火
밝을 **명**	같을 **약**	볼 **관**	불 **화**

明若觀火(명약관화)

불을 보듯이 명백함. 의심할 여지 없이 매우 분명함.

`丶丶丷少火`

明	若	觀	火

明	哲	保	身
밝을 **명**	밝을 **철**	보호할 **보**	몸 **신**

明哲保身(명철보신)

밝고 현철하게 일을 처리하여 몸을 보호함. 이치에 밝고, 일을 밝게 살펴, 자기의 몸과 명예를 실추시키지 않음.

`丶丿冂冇自自身`

明	哲	保	身

112	毛	遂	自	薦
	털 모	이룰 수	스스로 자	천거할 천

毛遂自薦(모수자천)

모수가 자기 자신을 스스로 천거하였다는 고사에서 나온 말로, 자기가 자기를 추천하는 일을 이르는 말.

` ` `丷 丷 丷 丷 芧 芧 芧 芧 豙 豙 遂 遂 遂`

113	目	不	忍	見
	눈 목	아닐 불	참을 인	볼 견

目不忍見(목불인견)

눈앞에 벌어진 상황 따위를 차마 눈 뜨고 볼 수 없음.

`フ 刀 刃 刃 忍 忍 忍`

114	木	人	石	心
	나무 목	사람 인	돌 석	마음 심

木人石心(목인석심)

나무 인형에 돌 같은 마음이란 뜻으로, 감정이 전혀 없는 사람, 또는 의지가 굳어 마음이 흔들리지 않는 사람이란 뜻.

`丶 心 心 心`

猫	項	懸	鈴
고양이 묘	목 항	매달 현	방울 령

🔍 **猫項懸鈴**(묘항현령)

고양이 목에 방울 달기라는 뜻으로, 듣기에는 좋으나 실행하기 어려운 헛된 말이나 이론.

✒ ノ ノ オ オ 犭 狆 狆 狆 猫 猫 猫

猫	項	懸	鈴

無	骨	好	人
없을 무	뼈 골	좋을 호	사람 인

🔍 **無骨好人**(무골호인)

뼈 없이 좋은 사람이라는 뜻으로, 지극히 순하여 남의 비위에 두루 맞는 사람을 이르는 말.

✒ ノ ⺊ ⺊ 午 午 兩 無 無 無 無 無

無	骨	好	人

武	陵	桃	源
굳셀 무	언덕 릉	복숭아나무 도	근원 원

🔍 **武陵桃源**(무릉도원)

도연명의 「도화원기(桃花源記)」에 나오는 별천지. 사람들이 화목하고 행복하게 살 수 있는 이상향.

✒ 一 一 二 千 手 步 武 武

武	陵	桃	源

118	刎	頸	之	交
	목 벨 **문**	목 **경**	갈 **지**	사귈 **교**

刎頸之交(문경지교)

생사를 같이하여 목이 달아나도 변치 않을 깊은 우정.

`丶 一 亠 六 宀 交`

119	門	前	成	市
	문 **문**	앞 **전**	이룰 **성**	저자 **시**

門前成市(문전성시)

문앞에 저자를 이룬다는 뜻으로, 찾아오는 사람이 많음을 이르는 말.

`丨 丨 丨 丨 丨 丨 門 門`

120	物	我	一	體
	사물 **물**	나 **아**	한 **일**	몸 **체**

物我一體(물아일체)

외부의 사물과 내가 한 몸이 됨. 물질과 나, 객관과 주관의 구별 없이 하나가 된 경지.

`丨 冂 冃 冎 骨 骨 骨 體 體 體 體`

121	尾	生	之	信
	꼬리 **미**	날 **생**	갈 **지**	믿을 **신**

尾	生	之	信

尾生之信(미생지신)

미생이라는 사람이 여자와 약속한 대로 다리 밑에서 기다리다가 물에 휩쓸려 죽었다는 고사에서 나온 말로, 미련하고 우직하게 지키는 약속을 이르는 말.

❶ ﹁ ﹁ 尸 尸 尸 屋 尾

122	美	風	良	俗
	아름다울 **미**	바람 **풍**	어질/좋을 **량**	풍속 **속**

美	風	良	俗

美風良俗(미풍양속)

아름답고 좋은 풍속.

❶ ノ イ イ 俨 俗 伀 伀 俗 俗

123	薄	利	多	賣
	엷을/적을 **박**	이로울 **리**	많을 **다**	팔 **매**

薄	利	多	賣

薄利多賣(박리다매)

이익을 적게 보고 많이 팖.

❶ ' ㅓ ㅗ 艹 艹 芦 芦 蒲 蒲 蒲 蓮 薄 薄

124	拍	掌	大	笑
	칠 박	손바닥 장	큰 대	웃을 소

拍	掌	大	笑

拍掌大笑(박장대소)

손뼉을 치며 한바탕 크게 웃음.

❶ 丶 丷 丷 丷 丷 尚 尚 堂 堂 掌

125	反	哺	之	孝
	돌이킬 반	먹일 포	갈 지	효도 효

反	哺	之	孝

反哺之孝(반포지효)

까마귀의 새끼가 자라서 먹이를 물어다가 늙은 어미
에게 먹이는 효성이라는 뜻으로, 자식이 자라서 어버
이가 길러준 은혜에 보답하는 효성을 비유하여 이르
는 말.

❶ 一 厂 厅 反

126	拔	本	塞	源
	뽑을 발	근본 본	막을 색	근원 원

拔	本	塞	源

拔本塞源(발본색원)

폐단의 근원을 뽑아서 없애버림.

❶ 一 十 扌 扌 扩 扰 拔 拔

127

傍	若	無	人
곁 **방**	같을 **약**	없을 **무**	사람 **인**

傍若無人(방약무인)

곁에 아무도 없는 것같이 거리낌 없이 함부로 행동함.

丿 亻 仁 仟 仟 伫 伫 仿 侉 傍 傍

傍	若	無	人

128

背	水	之	陣
등 **배**	물 **수**	갈 **지**	진칠 **진**

背水之陣(배수지진)

背水陣(배수진). 중국 한나라의 한신이 조나라를 공격할 때 물을 등지고 진을 쳤던 고사에서 나온 말로, 물러가면 물에 빠지게 되어 필사의 각오로 적과 싸우게 되므로 목숨을 걸고 싸우는 경우의 비유로 쓰임.

フ ３ ３ ３ ３ ３ ３ ３ 陣 陣

背	水	之	陣

129

背	恩	忘	德
등/배반할 **배**	은혜 **은**	잊을 **망**	덕 **덕**

背恩忘德(배은망덕)

입은 은덕을 저버리고 배반함.

一 冂 冃 用 因 因 因 恩 恩 恩

背	恩	忘	德

130	杯	中	蛇	影
	잔 배	가운데 중	뱀 사	그림자 영

杯中蛇影(배중사영)

술잔에 비친 활 그림자를 뱀으로 착각하고 그 술을 마신 사람이 근심하다가 병이 난 고사에서 유래하여, 아무것도 아닌 일에 의심을 품고 지나치게 근심하는 것을 말함.

一 十 才 木 木 杯 杯 杯

杯	中	蛇	影

131	百	家	爭	鳴
	일백 백	집 가	다툴 쟁	울 명

百家爭鳴(백가쟁명)

많은 학파들이 다투어 소리를 냄. 춘추전국시대 제자백가가 활발하게 자기들의 주의 주장을 폈던 것에서 유래함.

` ` ` 宀 宀 宇 宇 家 家 家

百	家	爭	鳴

132	白	骨	難	忘
	흰 백	뼈 골	어려울 난	잊을 망

白骨難忘(백골난망)

죽어 백골이 된다 하여도 은혜를 잊을 수 없음.

' 亻 忄 白 白

白	骨	難	忘

133

百	年	河	清
일백 **백**	해 **년**	물 **하**	맑을 **청**

百	年	河	清

🔍 **百年河清(백년하청)**

황하(黃河)의 물이 맑아지기를 백 년 동안 기다린다는 뜻으로, 아무리 바라고 기다려도 실현될 가망이 없음을 이르는 말.

🔆 `丶 氵 氵 氵 沪 沪 河 河`

134

百	年	偕	老
일백 **백**	해 **년**	함께 **해**	늙을 **로**

百	年	偕	老

🔍 **百年偕老(백년해로)**

부부가 화락하게 오래 살며 함께 늙음.

🔆 `一 十 土 耂 耂 老`

135

伯	樂	一	顧
맏 **백**	즐거울 **락**	한 **일**	돌아볼 **고**

伯	樂	一	顧

🔍 **伯樂一顧(백락일고)**

백락이 한 번 뒤돌아본다는 뜻으로, 재주가 있어도 그 재주를 알아주는 사람을 만나야 빛을 발한다는 말.

🔆 `丿 亻 亻 白 伯 伯 铂 铂 绅 绅 樂 樂 樂`

白	面	書	生
흰 백	낯 면	글 서	날 생

🔍 白面書生(백면서생)

얼굴이 희고 글을 읽는 사람이라는 말로, 오로지 글만
읽어 세상일에 경험이 없는 사람을 말함.

🖋 一 ⼅ ⼳ ⼴ 丙 面 面 面 面 面

伯	牙	絶	絃
맏 백	어금니 아	끊을 절	악기줄 현

🔍 伯牙絶絃(백아절현)

백아가 자기의 거문고 소리를 알아주던 종자기가 죽
자 거문고의 줄을 끊어버리고 다시는 거문고를 타지
않았다는 고사에서 유래한 것으로, 자기를 알아주는
벗의 죽음을 슬퍼함을 비유하여 이르는 말.

🖋 ⼳ ⼺ ⼺ ⼺ ⼺ 糸 糸 糸 絲 絲 絶 絶

白	衣	從	軍
흰 백	옷 의	좇을 종	군사 군

🔍 白衣從軍(백의종군)

벼슬 없이 군대를 따라 싸움터로 나아감.

🖋 ⼃ ⼃ ⼻ 彳 彳 彳 彳 從 從 從 從

139	百	折	不	屈
	일백 **백**	꺾을 **절**	아닐 **불**	굽힐 **굴**

百折不屈(백절불굴)

백 번 꺾여도 결코 굽히지 아니함.

`一 コ コ 尸 尺 屈 屈 屈 屈`

百	折	不	屈

140	伯	仲	之	勢
	맏 **백**	버금 **중**	갈 **지**	형세 **세**

伯仲之勢(백중지세)

서로 어금지금 우열을 가리기 어려운 형세.

`丶 ㄱ 之`

伯	仲	之	勢

141	百	尺	竿	頭
	일백 **백**	자 **척**	장대 **간**	머리 **두**

百尺竿頭(백척간두)

백 자나 되는 높은 장대 끝이라는 뜻으로, 매우 위태롭고 어려운 지경을 이르는 말.

`一 ㄷ ㄸ 百 百 豆 豆 豆 豇 頭 頭 頭`

百	尺	竿	頭

變	化	難	測
변할 **변**	될 **화**	어려울 **난**	잴 **측**

變化難測(변화난측)

변화가 몹시 심하여 이루 헤아리기가 어려움.

言 言 信 結 結 結 結 緒 緣 緣 緣 變 變

父	子	有	親
아비 **부**	아들 **자**	있을 **유**	친할 **친**

父子有親(부자유친)

아버지와 아들 사이의 도리는 친애(親愛)에 있음을 이르는 말.

ノ ナ 才 有 有 有

父	傳	子	傳
아비 **부**	전할 **전**	아들 **자**	전할 **전**

父傳子傳(부전자전)

아들의 성격이나 생활 습관 따위가 아버지로부터 물려받아 같거나 비슷함.

ノ 亻 亻 亻 亻 伊 伊 伸 便 便 傳 傳 傳

145	附	和	雷	同
	붙을 **부**	화할 **화**	우레 **뢰**	같을 **동**

附和雷同(부화뇌동)

아무런 주견이 없이 남의 의견이나 행동에 덩달아 따라 움직임.

一 一 一 二 干 干 干 币 币 雷 雷 雷 雷

附	和	雷	同

146	粉	骨	碎	身
	가루 **분**	뼈 **골**	부술 **쇄**	몸 **신**

粉骨碎身(분골쇄신)

뼈가 가루가 되고 몸이 부서진다는 뜻으로, 정성을 다하여 노력함을 이르는 말.

一 一 丆 石 石 石 砕 砕 砕 砕 碎 碎

粉	骨	碎	身

147	不	可	思	議
	아닐 **불**	옳을 **가**	생각할 **사**	의논할 **의**

不可思議(불가사의)

생각으로 헤아릴 수도 없는 오묘한 이치 또는 가르침. 상식으로는 생각할 수 없는 이상야릇한 일.

一 丆 ア 不

不	可	思	議

不	俱	戴	天
아닐 **불**	함께 **구**	일 **대**	하늘 **천**

148

🔍 **不俱戴天**(불구대천)

하늘을 같이 이지 못한다는 뜻으로, 이 세상에서는 함께 살 수 없을 만한 큰 원한을 비유하여 일컫는 말.

✒ 一 十 十 吉 吉 吉 吉 吉 吉 重 重 戴 戴 戴

不	俱	戴	天

不	立	文	字
아닐 **불**	설 **립**	글월 **문**	글자 **자**

149

🔍 **不立文字**(불립문자)

문자로써 세우지 않는다는 뜻으로, 깨달음은 마음에서 마음으로 전하는 것이지 문자나 말로 전해지는 것이 아니라는 말.

✒ ⺀ ⼍ 宀 宁 字 字

不	立	文	字

不	問	可	知
아닐 **불**	물을 **문**	옳을 **가**	알 **지**

150

🔍 **不問可知**(불문가지)

묻지 않아도 알 수 있음.

✒ 一 丁 ㅠ 可 可

不	問	可	知

151	不	問	曲	直
	아닐 **불**	물을 **문**	굽을 **곡**	곧을 **직**

不問曲直(불문곡직)

옳고 그름을 묻지 아니함.

丨 冂 冂 冎 冎 冏 門 門 門 問 問 問

不	問	曲	直

152	不	撤	晝	夜
	아닐 **불**	거둘 **철**	낮 **주**	밤 **야**

不撤晝夜(불철주야)

밤이든 낮이든 그만두지 아니함. 밤낮을 가리지 아니함. 밤낮없이.

` 亠 广 广 疒 夜 夜 夜

不	撤	晝	夜

153	不	恥	下	問
	아닐 **불**	부끄러워할 **치**	아래 **하**	물을 **문**

不恥下問(불치하문)

자기보다 못한 사람에게 묻는 것을 부끄러워하지 아니함.

一 丆 下 下 匝 耳 耵 恥 恥 恥

不	恥	下	問

154

鵬	程	萬	里
붕새 **붕**	길 **정**	일만 **만**	마을 **리**

🔍 **鵬程萬里**(붕정만리)

붕새가 날아가는 길이 만 리임. 머나먼 노정 또는 전도가 양양한 장래를 가리킴.

✏ ´ ㄴ ㅜ ㅗ ㅗ 禾 禾 和 和 秤 秤 程 程

鵬	程	萬	里

155

髀	肉	之	歎
넓적다리 **비**	고기 **육**	갈 **지**	탄식할 **탄**

🔍 **髀肉之歎**(비육지탄)

넓적다리 살을 탄식한다는 뜻으로, 영웅이 공을 세우지 못하고 헛되이 날을 보내는 것을 탄식함.

✏ ⺆ ⺆ ⺆ ⺆ ⺆ ⺆ ⺆ ⺆ ⺆ ⺆ 髀 髀

髀	肉	之	歎

156

氷	炭	之	間
얼음 **빙**	숯 **탄**	갈 **지**	사이 **간**

🔍 **氷炭之間**(빙탄지간)

얼음과 숯처럼 서로 화합할 수 없는 사이.

✏ ⺈ ⺆ ⺈ 氺 氷

氷	炭	之	間

157	四	顧	無	親
	넉 **사**	돌아볼 **고**	없을 **무**	친할 **친**

四	顧	無	親

四顧無親(사고무친)

사방을 돌아보아도 친척이 없다는 뜻으로, 의지할 만한 데가 전혀 없음을 이르는 말.

｜ 冂 冂 四 四

158	四	面	楚	歌
	넉 **사**	낯 **면**	나라이름 **초**	노래 **가**

四	面	楚	歌

四面楚歌(사면초가)

사방에서 들리는 초나라 노랫소리. 아무에게도 도움받지 못하는 외롭고 곤란한 지경에 빠짐.

一 丆 丆 哥 哥 哥 哥 哥 哥 歌 歌 歌

159	徙	木	之	信
	옮길 **사**	나무 **목**	갈 **지**	믿을 **신**

徙	木	之	信

徙木之信(사목지신)

나무를 옮겨 신뢰를 얻음. 위정자는 백성을 속이지 않아야 함. 진(秦)나라 상앙(商鞅)이 나무를 옮기는 백성에게 상금을 주겠다고 하고, 실제로 옮긴 백성에게 포상한 데서 유래함.

丿 彳 彳 彳 徉 徏 徏 徏 徙 徙

砂	上	樓	閣
모래 **사**	위 **상**	다락 **루**	다락집 **각**

160

🔍 **砂上樓閣**(사상누각)

모래 위에 세운 높은 건물이란 뜻으로, 겉모양은 번듯하나 기초가 약하여 오래가지 못하는 것, 또는 실현 불가능한 일 따위를 비유하여 이르는 말.

✍ 一 十 才 木 杧 桦 栌 桿 桿 楮 楮 樓 樓 樓

捨	生	取	義
버릴 **사**	날 **생**	취할 **취**	옳을 **의**

161

🔍 **捨生取義**(사생취의)

목숨을 버리고 의리를 좇는다는 뜻으로, 목숨을 잃더라도 의리를 지킨다는 뜻.

✍ 一 丅 丆 F E 耳 取 取

事	必	歸	正
일 **사**	반드시 **필**	돌아올 **귀**	바를 **정**

162

🔍 **事必歸正**(사필귀정)

모든 일은 반드시 바른 데로 돌아감.

✍ 丶 丿 义 必 必

163

山	戰	水	戰
뫼 산	싸울 전	물 수	싸울 전

山戰水戰(산전수전)
산에서도 싸우고 물에서도 싸운다는 뜻으로, 세상의 온갖 일을 겪은 경험을 비유하여 이르는 말.

丶 丿 ㅏ ㅁ ㅁ ㅁ ㅁ 罒 單 單 單 戰 戰 戰

164

山	海	珍	味
뫼 산	바다 해	보배 진	맛 미

山海珍味(산해진미)
산과 바다의 온갖 산물로 차린 음식.

丶 丶 氵 氵 汀 洭 海 海 海 海

165

殺	身	成	仁
죽일 살	몸 신	이룰 성	어질 인

殺身成仁(살신성인)
몸을 죽여 인(仁)을 이룸, 곧 옳은 일을 위하여 자기 몸을 희생함.

丶 丿 亻 竹 甪 自 自 身

166

三	顧	草	廬
석 **삼**	돌아볼 **고**	풀 **초**	오두막집 **려**

🔍 三顧草廬(삼고초려)

풀로 엮은 오두막집을 세 번이나 찾아간다는 말로, 인재를 얻기 위해 수고를 아끼지 않는 것을 이르는 말.

✏️ ㅣ ╴┼ ╴┼ ╴艹 ╴艹 ╴艹 ╴芍 ╴苩 ╴苩 草

三	顧	草	廬

167

森	羅	萬	象
숲 **삼**	그물 **라**	일만 **만**	코끼리/모양 **상**

🔍 森羅萬象(삼라만상)

우주 사이에 벌여 있는 수많은 현상.

✏️ 一 十 才 木 朩 杶 森 森 森 森 森 森

森	羅	萬	象

168

三	人	成	虎
석 **삼**	사람 **인**	이룰 **성**	범 **호**

🔍 三人成虎(삼인성호)

여러 사람이 거리에 범이 나왔다고 하면, 거짓말이라도 참말로 곧이듣게 된다는 뜻으로, 근거 없는 말도 여러 사람이 하면 이를 믿게 된다는 말.

✏️ ㅣ ╴┼ ╴╴ ╴┍ ╴虍 ╴虎 ╴虎 虎

三	人	成	虎

169	三	遷	之	敎
	석 삼	옮길 천	갈 지	가르칠 교

三遷之敎(삼천지교)

맹자의 어머니가 아들의 교육을 위하여 집을 세 번이나 옮긴 일. 어린아이의 교육에는 환경이 매우 중요하다는 뜻으로 쓰임. 맹모삼천(孟母三遷).

ノ メ ㅗ 耂 芗 考 孝 教 教 敎 敎

三	遷	之	敎

170	傷	哉	之	歎
	다칠 상	어조사 재	갈 지	탄식할 탄

傷哉之歎(상재지탄)

마음 아파하는 탄식. 살림이 가난하고 궁색한 데 대한 한탄.

ノ イ 亻 仏 作 作 俏 停 停 傷 傷 傷

傷	哉	之	歎

171	桑	田	碧	海
	뽕나무 상	밭 전	푸를 벽	바다 해

桑田碧海(상전벽해)

뽕나무 밭이 변하여 푸른 바다가 된다는 뜻으로, 세상 일이 덧없이 바뀜을 이르는 말.

フ ア 又 圣 圣 叒 叒 叒 桑 桑

桑	田	碧	海

172	塞	翁	之	馬
	변방 새	늙은이 옹	갈 지	말 마

🔍 **塞翁之馬**(새옹지마)

변방 늙은이의 말. 인생의 길흉화복은 일정치 않아 예측할 수 없으니, 재앙도 슬퍼할 게 못 되고 복도 기뻐할 게 없음.

✑ ノ 八 公 公 今 令 令 翁 翁 翁

塞	翁	之	馬

173	雪	泥	鴻	爪
	눈 설	진흙 니	큰기러기 홍	손톱 조

🔍 **雪泥鴻爪**(설니홍조)

눈이 내린 진창에 난 기러기 발자국이 눈이 녹으면 없어지듯이, 인생도 눈 녹듯이 사라져 무상함.

✑ ヽ ヽ ⅔ 沪 沪 沪 泥

雪	泥	鴻	爪

174	雪	上	加	霜
	눈 설	위 상	더할 가	서리 상

🔍 **雪上加霜**(설상가상)

눈 위에 또 서리가 덮인다는 뜻으로, 어려운 일이 연거푸 일어남을 비유하여 이르는 말.

✑ 一 雨 雨 雨 雨 雪 雪 雪

雪	上	加	霜

束	手	無	策
묶을 **속**	손 **수**	없을 **무**	꾀 **책**

🔍 **束手無策**(속수무책)

손이 묶인 듯이 어찌할 도리가 없어 꼼짝 못함.

✏ 丿 亠 夲 夲 竺 竺 竺 竿 笋 笋 笋 策 策

束	手	無	策

送	舊	迎	新
보낼 **송**	예 **구**	맞이할 **영**	새 **신**

🔍 **送舊迎新**(송구영신)

묵은 해를 보내고 새해를 맞이함.

✏ 艹 艹 艹 荘 茬 萑 萑 蒦 蒦 雚 舊 舊 舊

送	舊	迎	新

首	丘	初	心
머리 **수**	언덕 **구**	처음 **초**	마음 **심**

🔍 **首丘初心**(수구초심)

여우가 죽을 때 머리를 제 살던 굴 쪽으로 두고 죽는다는 이야기에서 나온 말로, 고향을 그리워하는 마음을 비유하여 이르는 말.

✏ 丶 丷 丷 艹 艹 首 首 首 首

首	丘	初	心

178	手	不	釋	卷
	손 **수**	아닐 **불**	풀 **석**	책 **권**

手不釋卷(수불석권)

손에서 책을 놓지 않음. 늘 글을 읽음.

一 十 扌 扩 扩 扩 护 拦 拦 捲 捲

179	首	鼠	兩	端
	머리 **수**	쥐 **서**	둘 **량**	끝 **단**

首鼠兩端(수서양단)

구멍에서 머리를 내민 쥐가 나갈지 말지 두 가지 가운데 어느 것을 택할지 몰라 망설인다는 뜻으로, 머뭇거리며 진퇴나 거취를 정하지 못함.

一 丆 丙 币 市 雨 雨 兩

180	袖	手	傍	觀
	소매 **수**	손 **수**	곁 **방**	볼 **관**

袖手傍觀(수수방관)

팔짱을 끼고 보고만 있다는 뜻으로, 응당 해야 할 일에 아무런 관여도 하지 않고 그대로 내버려둠을 이르는 말.

丶 亠 才 衤 衤 衤 初 衵 袖 袖

181	水	魚	之	交
	물 **수**	물고기 **어**	갈 **지**	사귈 **교**

水魚之交(수어지교)에 해당하는 연습 칸:

水	魚	之	交

🔍 水魚之交(수어지교)

물과 물고기의 관계처럼 매우 친밀하여 떨어질 수 없는 사이를 비유하여 이르는 말. 주로 임금과 신하 사이의 친밀함을 이름.

✏ 丁 丿 水 水

182	守	株	待	兔
	지킬 **수**	그루터기 **주**	기다릴 **대**	토끼 **토**

守	株	待	兔

🔍 守株待兔(수주대토)

그루터기를 지키면서 토끼를 기다림. 나무 그루터기에 걸려 죽은 토끼를 보고 다시 토기가 걸리기를 마냥 기다렸다는 고사에서 나온 말로, 달리 변통할 줄은 모르고 어리석게 한 가지만 고집함을 비유하여 이르는 말.

✏ 丿 彳 彳 衤 衦 衦 待 待

183	脣	亡	齒	寒
	입술 **순**	망할/잃을 **망**	이 **치**	찰 **한**

脣	亡	齒	寒

🔍 脣亡齒寒(순망치한)

입술이 없어지면 이가 시림. 이해관계가 서로 밀접하여, 한쪽이 망하면 다른 쪽도 화를 면하기 어려움.

✏ 丶 宀 宀 宀 宁 寍 寒 寒 寒 寒

184	始	終	一	貫
	처음 시	끝 종	한 일	꿸 관

始終一貫(시종일관)

처음부터 끝까지 한결같이 함.

く 𡿨 女 𡡉 𡡉 始 始 始

185	識	字	憂	患
	알 식	글자 자	근심할 우	근심 환

識字憂患(식자우환)

학식이 있는 것이 도리어 근심이 된다는 말.

` 言 言 言 訂 訂 諍 諍 諮 諮 識 識 識

186	信	賞	必	罰
	믿을 신	상줄 상	반드시 필	죄 벌

信賞必罰(신상필벌)

상을 줄 만한 사람에게는 꼭 상을 주고, 벌을 줄 만한 사람에게는 꼭 벌을 준다는 뜻으로, 상벌을 규정대로 분명하게 함을 이르는 말.

丨 冂 冂 罒 罒 罒 罚 罚 罚 罚 罰 罰

始	終	一	貫

識	字	憂	患

信	賞	必	罰

187	神	出	鬼	沒
	귀신 **신**	날 **출**	귀신 **귀**	빠질 **몰**

🔍 **神出鬼沒**(신출귀몰)
귀신처럼 자유자재로 나타났다 사라졌다 함.

🚫 ` ′ 丨 宀 宀 由 由 尹 鬼 鬼 鬼

神	出	鬼	沒

188	心	機	一	轉
	마음 **심**	틀/기틀 **기**	한 **일**	구를 **전**

🔍 **心機一轉**(심기일전)
어떤 동기에 의하여 지금까지 품었던 생각과 마음의
자세를 완전히 바꿈.

🚫 ` 一 十 木 木 杉 杉 桦 桦 桦 桦 機 機 機

心	機	一	轉

189	深	思	熟	考
	깊을 **심**	생각할 **사**	익을 **숙**	상고할 **고**

🔍 **深思熟考**(심사숙고)
깊이 잘 생각하고 곰곰이 생각함.

🚫 ` 一 亠 亡 古 亨 亨 享 郭 孰 孰 熟

深	思	熟	考

十	匙	一	飯
열 **십**	숟가락 **시**	한 **일**	밥 **반**

十匙一飯(십시일반)

열 사람이 밥을 한 술씩만 보태도 한 사람이 먹을 밥이 된다는 뜻으로, 여러 사람이 힘을 합하면 한 사람쯤은 구제하기 쉽다는 말.

✒ ㅣ 冂 日 日 日 旦 早 異 炅 是 是 匙

我	田	引	水
나 **아**	밭 **전**	끌 **인**	물 **수**

我田引水(아전인수)

자기 논에 물을 끌어댄다는 뜻으로, 자기에게만 이롭게 되도록 생각하거나 행동함을 이르는 말.

✒ ㄱ ㄱ 弓 引

安	分	自	足
편안할 **안**	나눌 **분**	스스로 **자**	발 **족**

安分自足(안분자족)

자기 분수를 지켜 편안히 스스로 만족함. 여기서 足은 '만족하다'는 뜻.

✒ 丿 八 分 分

193	安	貧	樂	道
	편안할 **안**	가난할 **빈**	즐거울 **락**	길 **도**

安	貧	樂	道

🔍 **安貧樂道**(안빈낙도)

가난한 가운데서도 편안히 여겨 도를 즐김.

✏️ `ˋ ˋ ˊ ㆍ 宀 宁 安 安`

194	眼	下	無	人
	눈 **안**	아래 **하**	없을 **무**	사람 **인**

眼	下	無	人

🔍 **眼下無人**(안하무인)

눈 아래 사람이 없다는 뜻으로, 사람됨이 교만하여 남을 업신여김을 이르는 말.

✏️ `丨 丨丨 刀 刂 目 目 盰 盰 眸 眼 眼 眼`

195	弱	肉	強	食
	약할 **약**	고기 **육**	강할 **강**	먹을 **식**

弱	肉	強	食

🔍 **弱肉強食**(약육강식)

약한 것이 강한 것에게 먹힌다는 뜻으로, 생존경쟁의 격렬함을 이르는 말.

✏️ `ㄱ ㄱ 弓 弓 弘 弱 弱 弱 弱`

羊	頭	狗	肉
양 **양**	머리 **두**	개 **구**	고기 **육**

🔍 **羊頭狗肉**(양두구육)

양머리를 걸어놓고 개고기를 팖. 겉에는 좋은 물건을 내놓고 실제로는 나쁜 물건을 파는 것처럼, 겉과 속이 일치하지 않음.

✒ `丶 丷 丷 亠 半 羊 羊`

羊	頭	狗	肉

梁	上	君	子
들보 **량**	위 **상**	임금 **군**	아들 **자**

🔍 **梁上君子**(양상군자)

들보 위에 있는 군자라는 뜻으로, 도둑을 일컫는 말.

✒ `丶 丶 氵 氵 沪 沏 涊 涊 涊 梁 梁`

梁	上	君	子

魚	頭	肉	尾
물고기 **어**	머리 **두**	고기 **육**	꼬리 **미**

🔍 **魚頭肉尾**(어두육미)

생선은 머리 부위가, 짐승 고기는 꼬리 부위가 맛이 좋다는 말.

✒ `丿 勹 勺 甸 甶 甶 鱼 鱼 鱼 魚 魚`

魚	頭	肉	尾

199	漁	父	之	利
	고기잡을 **어**	아비 **부**	갈 **지**	이로울 **리**

漁	父	之	利

漁父之利(어부지리)

황새와 조개가 싸우고 있는 사이에 어부가 쉽게 둘을 다 잡았다는 고사에서 나온 말로, 둘이 다투고 있는 사이에 엉뚱한 사람이 이익을 가로챔을 이르는 말.

✏ ノ ハ グ 父

200	言	中	有	骨
	말씀 **언**	가운데 **중**	있을 **유**	뼈 **골**

言	中	有	骨

言中有骨(언중유골)

말 속에 뼈가 있다는 뜻으로, 예사로운 말 같으나 그 속에 단단한 속뜻이 들어 있음을 이르는 말.

✏ ` 亠 亠 言 言 言 言

201	與	民	同	樂
	더불 **여**	백성 **민**	같을 **동**	즐거울 **락**

與	民	同	樂

與民同樂(여민동락)

임금이 백성들과 함께 즐김.

✏ ⁊ ⁊ ⁊ ⁊ 民

202

與	世	推	移
더불 **여**	세상 **세**	밀 **추**	옮길 **이**

🔍 **與世推移**(여세추이)

세상의 변화에 맞추어 함께 변화해감.

🖊 `´ ⌐ ⌐ ⌐ ⌐ ⌐ ⌐ 佢 佢 ⌐ 肑 肑 肑 與 與 與`

與	世	推	移

203

易	地	思	之
바꿀 **역**	땅 **지**	생각할 **사**	갈 **지**

🔍 **易地思之**(역지사지)

처지를 바꾸어 생각함.

🖊 `一 十 土 圵 地 地`

易	地	思	之

204

緣	木	求	魚
인연 **연**	나무 **목**	구할 **구**	물고기 **어**

🔍 **緣木求魚**(연목구어)

나무에 올라가서 물고기를 잡으려 한다는 뜻으로, 도저히 불가능한 일을 굳이 하려 함. 또는 목적을 달성하기 위해 취하는 수단이 잘못됨을 비유하는 말.

🖊 `一 十 寸 求 求 求 求`

緣	木	求	魚

五	里	霧	中
다섯 **오**	마을 **리**	안개 **무**	가운데 **중**

五	里	霧	中

Q 五里霧中(오리무중)

5리에 걸친 짙은 안개 속이라는 뜻으로, 어디에 있는지 찾을 길이 막연하거나, 갈피를 잡을 수 없음을 이르는 말.

一 丁 万 五

寤	寐	不	忘
깰 **오**	잠잘 **매**	아닐 **불**	잊을 **망**

寤	寐	不	忘

Q 寤寐不忘(오매불망)

자나 깨나 잊지 못함.

` 亠 亡 产 忘 忘 忘

吾	鼻	三	尺
나 **오**	코 **비**	석 **삼**	자 **척**

吾	鼻	三	尺

Q 吾鼻三尺(오비삼척)

내 코가 석자라는 뜻으로, 내 사정이 급하여 남을 돌볼 겨를이 없음을 이르는 말.

' 亻 冂 冃 冃 自 自 皇 臯 皀 皀 臯 鼻

烏	飛	梨	落
까마귀 **오**	날 **비**	배 **리**	떨어질 **락**

烏飛梨落(오비이락)

까마귀가 날자 배가 떨어진다는 뜻으로, 공교롭게도 어떤 일이 같은 때에 일어나 남의 의심을 받게 됨을 이르는 말.

乁 乁 飞 飞 飞 飛 飛 飛 飛

烏	飛	梨	落

吳	越	同	舟
나라이름 **오**	나라이름 **월**	같을 **동**	배 **주**

吳越同舟(오월동주)

오나라 사람과 월나라 사람이 함께 배를 타고 감. 사이가 나쁜 사람끼리 같은 처지나 같은 장소에 놓임. 또는 서로 미워하면서도 공통의 어려움이나 이해에 대해서는 협력하는 경우를 비유하여 이르는 말.

丿 丿 几 凢 舟 舟

吳	越	同	舟

烏	合	之	卒
까마귀 **오**	합할 **합**	갈 **지**	군사 **졸**

烏合之卒(오합지졸)

까마귀를 모아놓은 듯한 군사란 뜻으로, 까마귀처럼 아무 규율이나 조직도 없이 무질서하게 몰려 있는 무리 또는 군사.

丿 亻 广 户 户 烏 烏 烏 烏 烏

烏	合	之	卒

211	溫	故	知	新
	따뜻할/익힐 **온**	옛 **고**	알 **지**	새 **신**

🔍 **溫故知新**(온고지신)

옛 것을 연구하여 거기서 새로운 지식이나 도리를 찾아내는 일.

✏ 一 十 十 古 古 古 故 故 故

溫	故	知	新

212	蝸	角	之	爭
	달팽이 **와**	뿔 **각**	갈 **지**	다툴 **쟁**

🔍 **蝸角之爭**(와각지쟁)

달팽이의 뿔 위에서 하는 싸움이라는 뜻으로, 사소한 일로 벌이는 다툼, 또는 작은 나라끼리 싸우는 일을 이르는 말.

✏ 丿 ⺈ ⺈ 角 角 角 角

蝸	角	之	爭

213	臥	薪	嘗	膽
	누울 **와**	섶나무 **신**	일찍이/맛볼 **상**	쓸개 **담**

🔍 **臥薪嘗膽**(와신상담)

섶에 눕고 쓸개를 맛본다는 뜻으로, 원수를 갚거나 어떤 목적을 이루기 위하여 괴로움을 참고 견딤을 비유하여 이르는 말.

✏ 一 丁 𦥑 𦥑 𦥑 臣 臥 臥

臥	薪	嘗	膽

完	璧	歸	趙
온전할 **완**	둥근옥 **벽**	돌아올 **귀**	나라이름 **조**

Q 完璧歸趙(완벽귀조)

완벽(完璧). 화씨지벽(和氏之璧)을 온전히 지켜서 조나라로 돌아옴. 결함이 없이 완전함.

✏ ´ ⺁ ⺁ ⻖ ⻖ 阜 阜 阜 歸 歸 歸 歸 歸 歸

樂	山	樂	水
좋아할 **요**	뫼 **산**	좋아할 **요**	물 **수**

Q 樂山樂水(요산요수)

산과 물을 좋아함, 곧 자연을 사랑함.

```
       ┌ 즐거울 락
* 樂 ─┤  음악 악
       └ 좋아할 요
```

✏ ´ ⼃ ⼍ 白 ⾃ 纳 幼 幼 樂 樂 樂 樂 樂

窈	窕	淑	女
그윽할 **요**	정숙할 **조**	맑을 **숙**	계집 **녀**

Q 窈窕淑女(요조숙녀)

말과 행동이 품위 있고 정숙한 여자.

✏ ´ ⼀ ⼍ ⼧ ⼍ ⼍ ⼧ ⼍ 究 究 窈 窈

217	龍	頭	蛇	尾
	용 **룡**	머리 **두**	뱀 **사**	꼬리 **미**

🔍 龍頭蛇尾(용두사미)

머리는 용이지만 꼬리는 뱀이라는 뜻으로, 시작은 거창하지만 뒤로 갈수록 흐지부지해짐을 비유하여 이르는 말.

✏ ` ﾕ ﾗ ﾗ 产 育 育 育 育 育 龍 龍 龍`

218	愚	公	移	山
	어리석을 **우**	공변될 **공**	옮길 **이**	뫼 **산**

🔍 愚公移山(우공이산)

우공이 산을 옮긴다는 뜻으로, 무슨 일이든지 꾸준히 노력하면 성공한다는 것을 비유하여 이르는 말.

✏ `丨 屮 山`

219	優	柔	不	斷
	넉넉할 **우**	부드러울 **유**	아닐 **부/불**	끊을 **단**

🔍 優柔不斷(우유부단)

줏대 없이 머뭇거리기만 하고 결단을 내리지 못함.

✏ `フ マ 子 予 矛 矛 柔 柔`

220	牛	耳	讀	經
	소 우	귀 이	읽을 독	날/경서 경

牛耳讀經(우이독경)
쇠 귀에 경 읽기라는 뜻으로, 아무리 일러주어도 알아
듣지 못한다는 말.

言 言 言 言 訒 訪 讀 讀 讀 讀 讀 讀

牛	耳	讀	經

221	雨	後	竹	筍
	비 우	뒤 후	대 죽	죽순 순

雨後竹筍(우후죽순)
비가 온 뒤에 여기저기 돋아나는 죽순이라는 뜻으로,
어떤 일이 일시에 많이 일어남을 비유하여 이르는 말.

丿 彳 彳 彳 徉 徉 後 後

雨	後	竹	筍

222	月	下	老	人
	달 월	아래 하	늙을 로	사람 인

月下老人(월하노인)
달 아래의 늙은 사람. 혼인을 맺어주는 노인. 중매쟁이.

丿 刀 月 月

月	下	老	人

223	韋	編	三	絶
	가죽 위	엮을 편	석 삼	끊을 절

韋	編	三	絶

Q 韋編三絶(위편삼절)

공자가 『주역』을 즐겨 읽어서 책을 맨 가죽끈이 세 번이나 끊어졌다는 고사에서 나온 말로, 독서에 힘씀을 이르는 말.

✏ ㄱ ㄲ ㄷ ㅛ ㅛ 咅 查 査 韋

224	有	備	無	患
	있을 유	갖출 비	없을 무	근심 환

有	備	無	患

Q 有備無患(유비무환)

미리 준비함이 있으면 어떤 환난을 당해서도 걱정할 것이 없음.

✏ 丨 冂 冃 冃 串 串 患 患 患

225	流	言	蜚	語
	흐를 류	말씀 언	바퀴(곤충)/날 비	말씀 어

流	言	蜚	語

Q 流言蜚語(유언비어)

근거 없이 떠돌아다니는 말. 전혀 근거가 없는 뜬소문.

✏ 丶 丶 氵 氵 氵 浐 浐 浐 浐 流

226	類	類	相	從
	무리 **류**	무리 **류**	서로 **상**	좇을 **종**

類類相從(유유상종)

같은 종류끼리 서로 오가며 사귐.

⊘ 丶 丷 米 米 米 类 类 類 類 類 類 類

類	類	相	從

227	悠	悠	自	適
	한가할 **유**	한가할 **유**	스스로 **자**	갈 **적**

悠悠自適(유유자적)

속세를 떠나 아무 속박 없이 조용하고 편안하게 삶.

⊘ ` 亠 ナ ナ 产 产 商 商 商 滴 滴 適 適

悠	悠	自	適

228	唯	一	無	二
	오직 **유**	한 **일**	없을 **무**	둘 **이**

唯一無二(유일무이)

둘이 아니고 오직 하나뿐.

⊘ 丨 冂 口 吖 吖 吖 咋 咋 咋 唯 唯

唯	一	無	二

229	隱	忍	自	重
	숨을 은	참을 인	스스로 자	무거울 중

隱 忍 自 重

🔍 **隱忍自重(은인자중)**

마음속으로 참으며, 몸가짐을 신중히 함.

✏️ ﾉ ⻖ ⻖ ⻖ ⻖ 陜 陛 隋 隆 隆 隱 隱 隱

230	吟	風	弄	月
	읊을 음	바람 풍	희롱할 롱	달 월

吟 風 弄 月

🔍 **吟風弄月(음풍농월)**

맑은 바람과 밝은 달에 대하여 시를 지어 읊으며 즐김.

✏️ ﾉ 几 凡 凡 尼 尿 風 風 風

231	泣	斬	馬	謖
	울 읍	벨 참	말 마	일어날 속

泣 斬 馬 謖

🔍 **泣斬馬謖(읍참마속)**

울며 마속의 목을 벰. 촉나라의 제갈량이 마속을 아꼈으나 그가 명령을 어겨 패전한 책임을 물어 울면서 그를 참형하였다는 고사에서 유래하여, 큰 목적을 위해서는 사랑하고 아끼는 사람도 버림을 이르는 말.

✏️ ﾍ ﾍ ﾝ ﾝ 沙 泣 泣 泣

232	倚	閭	之	望
	의지할 **의**	마을 **려**	갈 **지**	바랄 **망**

倚	閭	之	望

Q 倚閭之望(의려지망)

마을 문에 기대어 기다림. 자녀가 돌아오기를 초조하게 기다리는 어버이의 마음.

🖊 丨 冂 冃 門 門 門 門 閂 閂 閂 閭 閭

233	以	心	傳	心
	써 **이**	마음 **심**	전할 **전**	마음 **심**

以	心	傳	心

Q 以心傳心(이심전심)

말을 하거나 글로 쓰지 않고 마음에서 마음으로 뜻을 전함.

🖊 丨 乚 乚 以 以

234	利	用	厚	生
	이로울 **리**	쓸 **용**	두터울 **후**	날 **생**

利	用	厚	生

Q 利用厚生(이용후생)

쓰임을 이롭게 하고 재물을 풍부히 하여 생활을 넉넉하게 함.

🖊 丿 冂 月 月 用

235	泥	田	鬪	狗
	진흙 니	밭 전	싸움 투	개 구

泥田鬪狗(이전투구)

진흙탕에서 싸우는 개. 자기의 이익을 위하여 비열하게 다툼.

❶ 丨 丨 丨 丨 丨 丨 丨 丨 鬪 鬪 鬪 鬪 鬪 鬪 鬪 鬪 鬪

泥	田	鬪	狗

236	仁	者	無	敵
	어질 인	놈 자	없을 무	원수 적

仁者無敵(인자무적)

어진 사람에게는 대적할 사람이 없음.

❶ 丶 亠 亠 产 产 育 商 商 商 商 敵 敵 敵

仁	者	無	敵

237	一	擧	兩	得
	한 일	들/행동 거	둘 량	얻을 득

一擧兩得(일거양득)

한 가지 일로써 두 가지의 이익을 얻음.

❶ 丶 丨 F F F 肖 肖 肖 前 與 與 與 擧 擧

一	擧	兩	得

238	一	網	打	盡
	한 일	그물 망	칠 타	다할 진

🔍 一網打盡(일망타진)

한 번 그물을 쳐서 모조리 잡는다는 뜻으로, 어떤 무리를 한꺼번에 죄다 잡음을 이르는 말.

🚫 ⺀ ⺀ ⺀ ⺀ ⺀ 糸 糸 細 細 綱 綱 綱 網

239	一	脈	相	通
	한 일	맥 맥	서로 상	통할 통

🔍 一脈相通(일맥상통)

처지·성질·생각 등이 어떤 면에서 한가지로 서로 통함.

🚫 ⺀ ⺀ ⺀ 甪 甬 甬 甬 通 通 通 通

240	一	罰	百	戒
	한 일	죄 벌	일백 백	경계할 계

🔍 一罰百戒(일벌백계)

한 사람이나 한 가지 죄과를 벌줌으로써 여러 사람을 경계함.

🚫 ⺀ ⺀ ⺀ 罒 罒 罒 罸 罰 罰 罰 罰 罰

241

一	絲	不	亂
한 **일**	실 **사**	아닐 **불**	어지러울 **란**

Q 一絲不亂(일사불란)

질서나 체계 따위가 정연하여 조금도 흐트러진 데나 어지러운 데가 없음.

✐ 一 亻 亻 亗 亞 亞 严 弨 弨 弨 弨 屫 亂

一	絲	不	亂

242

一	瀉	千	里
한 **일**	쏟을 **사**	일천 **천**	마을 **리**

Q 一瀉千里(일사천리)

강물이 거침없이 흘러 천 리에 다다른다는 뜻으로, 어떤 일이 기세 좋게 진행됨을 이르는 말.

✐ 丶 氵 氵 沪 沪 沪 沪 沪 沪 瀉 瀉 瀉

一	瀉	千	里

243

一	石	二	鳥
한 **일**	돌 **석**	둘 **이**	새 **조**

Q 一石二鳥(일석이조)

한 가지 일로써 두 가지의 이익을 얻음.

✐ 一 厂 丆 石 石

一	石	二	鳥

244	一	言	半	句
	한 **일**	말씀 **언**	반 **반**	구절 **구**

一	言	半	句

Q 一言半句(일언반구)

한 마디의 말과 반 구절이라는 뜻으로, 아주 짧은 말을 이르는 말.

✎ ′ ゛ ゛ ゛ ゛ 半

245	一	以	貫	之
	한 **일**	써 **이**	꿸 **관**	갈 **지**

一	以	貫	之

Q 一以貫之(일이관지)

하나의 이치로써 세상의 모든 것을 꿰뚫음.

✎ ㄴ ㅁ ㅁ 毌 毌 毌 胃 胃 胃 貫 貫 貫゛

246	一	字	無	識
	한 **일**	글자 **자**	없을 **무**	알 **식**

一	字	無	識

Q 一字無識(일자무식)

글자를 한 자도 모를 정도로 무식함.

✎ ′ 言 言 言 訁 訡 訡 訡 諳 識 識 識

247	一	字	千	金
	한 **일**	글자 **자**	일천 **천**	쇠 **금**

一	字	千	金

一字千金(일자천금)

한 글자에 천금의 가치가 있음. 아주 빼어난 글자나 시문(詩文).

丿 𠆢 𠆢 全 全 金 金 金

248	一	場	春	夢
	한 **일**	마당 **장**	봄 **춘**	꿈 **몽**

一	場	春	夢

一場春夢(일장춘몽)

한바탕의 봄꿈이라는 뜻으로, 헛된 영화나 덧없는 일을 비유하여 이르는 말.

一 十 土 圹 圹 圬 坦 埸 塌 場 場

249	一	觸	卽	發
	한 **일**	닿을 **촉**	곧 **즉**	필/터질 **발**

一	觸	卽	發

一觸卽發(일촉즉발)

조금만 닿아도 곧 폭발한다는 뜻으로, 금방이라도 일이 크게 터질 듯한 아슬아슬한 긴장 상태를 이르는 말.

丶 丨 𠂤 𠂤 自 自 皀 卽 卽

日	就	月	將
날 **일**	나아갈 **취**	달 **월**	장수/나아갈 **장**

日	就	月	將

日就月將(일취월장)

날로 달로 자라나고 나아감.

丨 刂 刃 爿 爿 爿 爿 將 將 將 將

一	敗	塗	地
한 **일**	패할 **패**	진흙/칠할 **도**	땅 **지**

一	敗	塗	地

一敗塗地(일패도지)

싸움에 한 번 패하여 간과 뇌를 땅바닥에 바른다는 뜻으로, 여지없이 패하여 다시는 일어날 수 없게 됨을 이르는 말.

一 十 土 圠 地 地

臨	機	應	變
임할 **림**	틀/때 **기**	응할 **응**	변할 **변**

臨	機	應	變

臨機應變(임기응변)

그때 그때의 형편에 따라 알맞게 일을 처리함.

丶 亠 广 广 广 庐 庐 庐 雁 雁 應 應

253	自	家	撞	着
	스스로 **자**	집 **가**	부딪칠 **당**	붙을 **착**

自	家	撞	着

自家撞着(자가당착)

같은 사람이 하는 말과 행동이 맞지 않아 어긋남.

` ` ` ` ` ` ` ` 兰 兰 羊 羊 羊 着 着 着 着

254	自	強	不	息
	스스로 **자**	강할 **강**	아닐 **불**	쉴 **식**

自	強	不	息

自強不息(자강불식)

스스로 힘쓰며 쉬지 않음.

` ` ` ` 自 自 自 息 息 息

255	自	手	成	家
	스스로 **자**	손 **수**	이룰 **성**	집 **가**

自	手	成	家

自手成家(자수성가)

물려받은 재산이 없이 스스로의 힘으로 살림을 이룩하는 일.

` 一 二 三 手

自	繩	自	縛
스스로 **자**	줄 **승**	스스로 **자**	묶을 **박**

256

Q 自繩自縛(자승자박)

자기가 꼰 새끼로 스스로를 묶는다는 뜻으로, 자기가
한 말이나 행동 때문에 자기 자신이 구속되어 괴로움
을 당하게 됨을 이르는 말.

ノ 幺 糸 糸 糸 糸 糽 絽 絪 綑 綢 繩 繩

自	繩	自	縛

自	業	自	得
스스로 **자**	일 **업**	스스로 **자**	얻을 **득**

257

Q 自業自得(자업자득)

자기가 저지른 일의 과보를 자기 자신이 받음.

丨 丨丨 丷丨 丷丨 业 业 业 业 坐 丵 業 業

自	業	自	得

自	中	之	亂
스스로 **자**	가운데 **중**	갈 **지**	어지러울 **란**

258

Q 自中之亂(자중지란)

한패 속에서 일어나는 싸움.

一 一 一 四 四 严 严 肏 肏 肏 肏 肏 亂

自	中	之	亂

259	自	初	至	終
	스스로 **자**	처음 **초**	이를 **지**	끝 **종**

自	初	至	終

Q 自初至終(자초지종)

처음부터 끝까지의 동안이나 과정. '自'는 '~로부터' 의 뜻.

✏ `ㄱㅊ ㅊ ㅊ 初 初

260	自	暴	自	棄
	스스로 **자**	해칠 **포**	스스로 **자**	버릴 **기**

自	暴	自	棄

Q 自暴自棄(자포자기)

절망에 빠져 자신을 버리고 돌보지 않음.

✏ `ㄱ ㅊ ㅊ 춤 츄 춰 춤 춬 츄 棄

261	自	畫	自	讚
	스스로 **자**	그림 **화**	스스로 **자**	기릴 **찬**

自	畫	自	讚

Q 自畫自讚(자화자찬)

자기가 그린 그림을 자기가 칭찬한다는 뜻으로, 자기 가 한 일을 자기 스스로 자랑함을 이르는 말.

✏ ㄱ ㅋ ㅋ ㄹ ㄹ 聿 書 書 書 畫 畫 畫

262	作	心	三	日
	지을 **작**	마음 **심**	석 **삼**	해 **일**

作	心	三	日

Q 作心三日(작심삼일)

결심한 것이 사흘을 못 간다는 뜻으로, 결심이 굳지 못함을 빗대어 이르는 말.

`丿 亻 亻 仨 仵 作 作`

263	張	三	李	四
	베풀 **장**	석 **삼**	오얏 **리**	넉 **사**

張	三	李	四

Q 張三李四(장삼이사)

장씨의 셋째 아들과 이씨의 넷째 아들이라는 뜻으로, 평범한 보통 사람을 이르는 말.

`丨 冂 冂 四 四`

264	賊	反	荷	杖
	도둑 **적**	돌이킬 **반**	멜 **하**	지팡이 **장**

賊	反	荷	杖

Q 賊反荷杖(적반하장)

도둑이 도리어 매를 든다는 뜻으로, 잘못한 사람이 도리어 잘한 사람을 나무라는 경우를 이르는 말.

`丨 冂 冂 目 目 貝 貝 賊 賊 賊 賊 賊`

265	電	光	石	火
	번개 전	빛 광	돌 석	불 화

電	光	石	火

🔍 **電光石火**(전광석화)

번갯불과 부싯돌의 불이라는 뜻으로, 몹시 짧은 시간이나 매우 재빠른 동작을 비유하여 이르는 말.

一 一 一 一 戸 雨 雨 雨 雷 雷 雷 雷 雷 雷 電

266	前	無	後	無
	앞 전	없을 무	뒤 후	없을 무

前	無	後	無

🔍 **前無後無**(전무후무)

전에도 없었고 앞으로도 없음.

丶 丷 丷 广 疒 疒 前 前 前

267	戰	戰	兢	兢
	싸울/떨 전	싸울/떨 전	삼갈 긍	삼갈 긍

戰	戰	兢	兢

🔍 **戰戰兢兢**(전전긍긍)

몹시 두려워 벌벌 떨며 조심함.

丶 丿 丷 丗 田 田 田 閂 閅 置 單 軍 戰 戰 戰

268	輾	轉	反	側
	구를 전	구를 전	돌이킬 반	곁 측

🔍 **輾轉反側**(전전반측)

누운 채 이리 뒤척 저리 뒤척 하며 잠을 이루지 못함.

✏ ノ イ 仆 仴 伹 侚 侚 側 側 側 側

269	轉	禍	爲	福
	구를 전	재앙 화	할/될 위	복 복

🔍 **轉禍爲福**(전화위복)

화가 바뀌어 오히려 복이 됨.

✏ ˊ ˊ ˊ ˊ ㄸ ㄸ 罔 罔 爲 爲 爲 爲 爲

270	切	磋	琢	磨
	끊을 절	갈 차	쪼을 탁	갈 마

🔍 **切磋琢磨**(절차탁마)

뼈나 뿔을 자르고 갈며, 옥돌을 쪼고 갈아서 훌륭한 장신구와 도구를 만든다는 뜻으로, 학문이나 기예 따위를 끊임없이 갈고 닦음.

✏ 一 ヒ 切 切

271	切	齒	腐	心
	끊을 **절**	이 **치**	썩을 **부**	마음 **심**

🔍 **切齒腐心**(절치부심)

몹시 분하여 이를 갈며 속을 썩임.

✒ `一 亠 广 广 广 庐 庐 府 府 腐 腐 腐`

切	齒	腐	心

272	頂	門	一	鍼
	정수리 **정**	문 **문**	한 **일**	바늘 **침**

🔍 **頂門一鍼**(정문일침)

정수리에 침을 한 번 놓음. 따끔한 충고나 교훈.

✒ `一 丁 丁 丆 仄 𠃜 頂 頂 頂 頂 頂`

頂	門	一	鍼

273	井	底	之	蛙
	우물 **정**	밑 **저**	갈 **지**	개구리 **와**

🔍 **井底之蛙**(정저지와)

우물 안 개구리라는 뜻으로, 견문이 좁아서 세상 형편을 모르는 일.

✒ `一 二 丰 井`

井	底	之	蛙

糟	糠	之	妻
지게미 **조**	겨 **강**	갈 **지**	아내 **처**

糟糠之妻(조강지처)

술지게미와 겨로 끼니를 이으며 고생하던 시절의 아내라는 뜻으로, 가난할 때 고생을 함께하며 살아온 아내를 이르는 말.

❶ ` ´ ´ ㅗ 半 米 米 栌 栌 栌 糟 糟 糟 糠

朝	令	暮	改
아침 **조**	명령 **령**	저물 **모**	고칠 **개**

朝令暮改(조령모개)

아침에 내린 명령이나 법령을 저녁에 다시 고친다는 뜻으로, 법령이나 명령이 자주 바뀜을 이르는 말.

❶ 一 十 十 古 古 直 直 卓 朝 朝 朝 朝

朝	變	夕	改
아침 **조**	변할 **변**	저녁 **석**	고칠 **개**

朝變夕改(조변석개)

아침저녁으로 뜯어고친다는 뜻으로, 계획이나 결정 따위를 자주 뜯어고치는 것을 이르는 말.

❶ ノ ク 夕

274

275

276

277

朝	三	暮	四
아침 **조**	석 **삼**	저물 **모**	넉 **사**

🔍 **朝三暮四**(조삼모사)

송나라 저공이 원숭이에게 상수리를 아침에 세 개 저녁에 네 개씩 준다고 하니 화를 내더니, 아침에 네 개 저녁에 세 개 준다고 하니 좋아했다는 고사. 눈 앞에 보이는 차이만 보고 결과가 같을 것을 모름. 또는 간사한 꾀로 속여 농락함.

✏️ `' 十 十 艹 艹 芹 芦 莒 莒 草 莫 幕 暮`

朝	三	暮	四

278

鳥	足	之	血
새 **조**	발 **족**	갈 **지**	피 **혈**

🔍 **鳥足之血**(조족지혈)

새 발의 피라는 뜻으로, 아주 적은 분량을 비유하여 이르는 말.

✏️ `' 亻 冂 冊 血 血`

鳥	足	之	血

279

縱	橫	無	盡
세로 **종**	가로 **횡**	없을 **무**	다할 **진**

🔍 **縱橫無盡**(종횡무진)

자유자재로 행동하여 거침이 없는 상태.

✏️ `一 十 十 杧 杧 杧 柑 柑 横 横 横 横 横`

縱	橫	無	盡

280	坐	井	觀	天
	앉을 좌	우물 정	볼 관	하늘 천

坐井觀天(좌정관천)

우물 속에 앉아 하늘을 본다는 뜻으로, 견문이 좁음을
이르는 말.

ノ 人 卆 坐 坐 坐 坐

坐	井	觀	天

281	左	之	右	之
	왼 좌	갈 지	오른 우	갈 지

左之右之(좌지우지)

제 마음대로 다루거나 휘두름.

一 ナ 左 左 左

左	之	右	之

282	左	衝	右	突
	왼 좌	찌를 충	오른 우	부딪칠 돌

左衝右突(좌충우돌)

이리저리 마구 찌르고 부딪침.

ノ ナ オ 右 右

左	衝	右	突

283	晝	耕	夜	讀
	낮 주	밭갈 경	밤 야	읽을 독

晝	耕	夜	讀

晝耕夜讀(주경야독)

낮에는 밭을 갈고 밤에는 글을 읽는다는 뜻으로, 바쁜 틈을 타서 어렵게 공부함을 이르는 말.

一 = ⺕ 聿 聿 書 書 書 書 書 晝

284	走	馬	加	鞭
	달릴 주	말 마	더할 가	채찍 편

走	馬	加	鞭

走馬加鞭(주마가편)

달리는 말에 채찍질한다는 뜻으로, 열심히 하는 사람을 더 부추기거나 몰아침을 이르는 말.

一 十 廿 廿 甘 苩 革 革 鞍 鞍 鞄 鞭 鞭

285	走	馬	看	山
	달릴 주	말 마	볼 간	뫼 산

走	馬	看	山

走馬看山(주마간산)

말을 타고 달리며 산을 감상한다는 뜻으로, 이것저것을 천천히 살펴볼 틈이 없이 바삐 서둘러 대강대강 보고 지나침을 이르는 말.

一 十 土 キ 丰 走 走

286	酒	池	肉	林
	술 **주**	못 **지**	고기 **육**	수풀 **림**

酒	池	肉	林

酒池肉林(주지육림)

술로 연못을 이루고 고기로 숲을 이룬다는 뜻으로, 매우 호사스럽고 방탕한 술잔치를 이르는 말.

一 十 才 木 木 村 材 林

287	竹	馬	故	友
	대 **죽**	말 **마**	옛 **고**	벗 **우**

竹	馬	故	友

竹馬故友(죽마고우)

대나무 말을 타고 놀던 옛 벗. 어렸을 때부터 사귄 오랜 친구.

一 ナ 方 友

288	衆	寡	不	敵
	무리 **중**	적을 **과**	아닐 **부/불**	원수 **적**

衆	寡	不	敵

衆寡不敵(중과부적)

적은 수와 많은 수는 상대가 되지 않음. 적은 수로 많은 수에 맞서지 못함.

丶 丷 宀 宀 宀 宀 宙 宙 宣 寊 寊 寡 寡

289	衆	口	難	防
	무리 **중**	입 **구**	어려울 **난**	막을 **방**

衆	口	難	防

🔍 **衆口難防**(중구난방)

뭇사람의 말을 이루 다 막기가 어렵다는 뜻으로, 뭇사람의 여러 가지 의견을 하나하나 받아넘기기 어려움을 이르는 말.

➊ ′ ′ ⼣ ⼧ ⼧ ⼧ 血 血 血 衆 衆 衆 衆

290	芝	蘭	之	交
	지초 **지**	난초 **란**	갈 **지**	사귈 **교**

芝	蘭	之	交

🔍 **芝蘭之交**(지란지교)

지초와 난초 같은 향기로운 사귐이란 뜻으로, 벗 사이의 고상한 사귐을 이르는 말.

➊ ′ ⼗ ⼗ ⼗ 艹 芊 芝 芝

291	指	鹿	爲	馬
	가리킬 **지**	사슴 **록**	할 **위**	말 **마**

指	鹿	爲	馬

🔍 **指鹿爲馬**(지록위마)

사슴을 가리켜 말이라 함. 모순된 것을 끝까지 우겨 남을 속이는 짓. 간사한 꾀로 윗사람을 농락하고 아랫사람을 겁주어 멋대로 권세를 부림.

➊ ⼀ ⼗ ⼿ 扌 扩 抃 指 指 指

292	天	高	馬	肥
	하늘 **천**	높을 **고**	말 **마**	살찔 **비**

天	高	馬	肥

天高馬肥(천고마비)

하늘은 높고 말이 살찐다는 뜻으로, 가을날의 맑고 풍
성한 정경을 수식하는 말.

丿 刀 月 月 肝 肝 肝 肥

293	千	慮	一	失
	일천 **천**	생각할 **려**	한 **일**	잃을 **실**

千	慮	一	失

千慮一失(천려일실)

아무리 슬기로운 사람일지라도 많은 생각 가운데는 한
가지쯤은 실책이 있게 마련이라는 말.

丿 一 一 牛 失

294	天	方	地	軸
	하늘 **천**	방향 **방**	땅 **지**	굴대 **축**

天	方	地	軸

天方地軸(천방지축)

어리석은 사람이 종작없이 덤벙대는 일, 너무 급해서
방향을 잡지 못하고 허둥지둥 날뛰는 모양.

丶 一 亠 方

295	千	辛	萬	苦
	일천 천	매울 신	일만 만	쓸 고

千辛萬苦(천신만고)

천 가지 매운 것과 만 가지 쓴 것이라는 뜻으로, 온갖 어려운 고비를 겪으면서 심하게 고생함을 이르는 말.

`ヽ 亠 〒 ㄐ 立 产 辛`

296	天	壤	之	差
	하늘 천	땅 양	갈 지	어긋날 차

天壤之差(천양지차)

하늘과 땅 사이 같은 큰 차이란 뜻으로, 사물이 서로 엄청나게 다름을 이르는 말.

`一 十 土 扩 扩 垆 垆 堆 堆 壤 壤 壤`

297	天	佑	神	助
	하늘 천	도울 우	귀신 신	도울 조

天佑神助(천우신조)

하늘과 신령의 도움.

`ノ イ 仁 仁 佑 佑 佑`

105

298	天	衣	無	縫
	하늘 천	옷 의	없을 무	꿰맬 봉

天	衣	無	縫

天衣無縫(천의무봉)

하늘나라 사람의 옷은 솔기가 없다는 뜻으로, 시가(詩歌)나 문장 등이 기교의 흔적 없이 자연스럽게 잘되어 있음을 이르는 말.

❶ ` 亠 亠 ナ 衣 衣 衣

299	天	長	地	久
	하늘 천	긴 장	땅 지	오랠 구

天	長	地	久

天長地久(천장지구)

하늘과 땅은 장구하게 변함없이 영원함.

❶ ノ ク 久

300	千	載	一	遇
	일천 천	실을/해 재	한 일	만날 우

千	載	一	遇

千載一遇(천재일우)

천 년에 한 번 만난다는 뜻으로, 좀처럼 얻기 어려운 좋은 기회를 이르는 말. 載(재)는 年(해 년)과 같은 뜻.

❶ 一 十 士 吉 吉 吉 吉 吉 重 車 載 載 載

301	天	災	地	變
	하늘 **천**	재앙 **재**	땅 **지**	변할 **변**

天災地變(천재지변)

자연현상으로 하늘이나 땅에서 일어나는 재앙이나 괴변.

〱 〵 〳 〳 〳 〵 災

天	災	地	變

302	天	地	開	闢
	하늘 **천**	땅 **지**	열 **개**	열 **벽**

天地開闢(천지개벽)

원래 하나의 혼돈체였던 하늘과 땅이 서로 나뉘면서 이 세상이 시작됨. 자연계에서나 사회에서 큰 변혁이 일어남을 비유적으로 이르는 말.

丨 丨 丨 丨 丨 門 門 門 門 門 門 門 闢 闢

天	地	開	闢

303	千	差	萬	別
	일천 **천**	어긋날 **차**	일만 **만**	다를 **별**

千差萬別(천차만별)

여러 가지 사물에 차이와 구별이 아주 많음.

〃 二 千

千	差	萬	別

304

千	篇	一	律
일천 천	책 편	한 일	법 률

🔍 **千篇一律(천편일률)**

온갖 책이 모두 하나의 내용과 형식으로 되어 있음. 여러 시문의 격조가 모두 비슷하여 개별적 특성이 없음. 여럿이 개성 없이 모두 엇비슷함.

✒ 丿 ㇏ ㇏ ㇏ 竹 竹 竹 竺 笘 笘 笘 篙 篇 篇

305

徹	頭	徹	尾
통할 철	머리 두	통할 철	꼬리 미

🔍 **徹頭徹尾(철두철미)**

처음부터 끝까지 철저함. 전혀 빼놓지 않고 샅샅이.

✒ 丿 彳 彳 彳 彳 彳 徃 徃 徃 徹 徹 徹

306

鐵	石	肝	腸
쇠 철	돌 석	간 간	창자 장

🔍 **鐵石肝腸(철석간장)**

쇠나 돌같이 굳은 간장. 굳센 의지. 간장(肝腸)은 간과 창자란 뜻으로 마음을 비유함.

✒ 丿 刀 月 月 旷 旰 肝

307	清	廉	潔	白
	맑을 **청**	청렴할 **렴**	깨끗할 **결**	흰 **백**

清	廉	潔	白

Q 清廉潔白(청렴결백)

성품이 고결하고 탐욕이 없이 깨끗함.

` 丶 氵 氵 氵 津 津 渺 潔 潔 潔 潔 潔

308	青	天	霹	靂
	푸를 **청**	하늘 **천**	벼락 **벽**	벼락 **력**

青	天	霹	靂

Q 青天霹靂(청천벽력)

푸른 하늘에 치는 벼락. 마른하늘에 날벼락. 뜻밖에 일어난 큰 변동이나 갑자기 생긴 큰 사건.

一 二 十 丰 生 青 青 青

309	青	出	於	藍
	푸를 **청**	날 **출**	어조사 **어**	쪽(풀) **람**

青	出	於	藍

Q 青出於藍(청출어람)

쪽에서 뽑아낸 푸른 물감이 쪽보다 더 푸르다는 뜻으로, 제자나 후배가 스승이나 선배보다 더 뛰어남을 이르는 말.

丨 十 艹 艹 萨 萨 芦 荨 藍 藍 藍 藍

樵	童	汲	婦
나무할 초	아이 동	길을 급	며느리 부

樵童汲婦(초동급부)

땔나무하는 아이와 물 긷는 여자. 평범한 사람들.

` ` ` ` ´ 氵 氵 氵 汲 汲 汲

草	綠	同	色
풀 초	푸를 록	같을 동	빛 색

草綠同色(초록동색)

풀빛과 녹색은 같다는 뜻에서, 어울려 같이 지내는 것들은 모두 같은 성격의 무리라는 뜻.

` ` ` ` ` ` 艹 艹 芦 芦 芦 草 草

初	志	一	貫
처음 초	뜻 지	한 일	꿸 관

初志一貫(초지일관)

처음 세운 뜻을 한결같이 관철함. 처음 세운 뜻을 끝까지 밀고 나감.

一 十 士 志 志 志 志

313

寸	鐵	殺	人
마디 **촌**	쇠 **철**	죽일 **살**	사람 **인**

🔍 **寸鐵殺人**(촌철살인)

작은 쇠붙이로도 사람을 죽인다는 뜻으로, 짧은 경구로 사람의 마음을 찔러 감동시킴을 이르는 말.

✍ 一 十 寸

314

秋	風	落	葉
가을 **추**	바람 **풍**	떨어질 **락**	잎 **엽**

🔍 **秋風落葉**(추풍낙엽)

가을바람에 떨어지는 잎. 세력 따위가 갑자기 기울거나 시듦.

✍ 一 二 千 禾 禾 禾 利 利 秋

315

取	捨	選	擇
취할 **취**	버릴 **사**	가릴 **선**	가릴 **택**

🔍 **取捨選擇**(취사선택)

취할 것과 버릴 것을 가림.

✍ 一 丁 耳 耳 耳 取 取

316

七	縱	七	擒
일곱 **칠**	세로/놓을 **종**	일곱 **칠**	사로잡을 **금**

七縱七擒(칠종칠금)

일곱 번 놓아주고 일곱 번 사로잡는다는 뜻으로, 무슨 일을 제 마음대로 함을 이르는 말.

一 十 扌 扩 护 挩 挩 捨 搶 搶 擒 擒

七	縱	七	擒

317

針	小	棒	大
바늘 **침**	작을 **소**	몽둥이 **봉**	큰 대

針小棒大(침소봉대)

바늘만 한 것을 몽둥이만 하다고 한다는 뜻으로, 심하게 과장하여 말함을 비유하여 이르는 말.

ノ 𠂆 𠂉 𠂊 牟 金 金 釒 金 針

針	小	棒	大

318

他	山	之	石
다를 **타**	뫼 **산**	갈 **지**	돌 **석**

他山之石(타산지석)

다른 산의 돌이라도 자기의 옥을 가는 데 도움이 된다는 뜻으로, 다른 사람의 잘못된 언행도 자기의 지식과 인격을 닦는 데 도움이 된다는 말.

ノ 亻 仿 仲 他

他	山	之	石

319	卓	上	空	論
	높을/탁자 **탁**	위 **상**	빌 **공**	논할 **론**

卓上空論(탁상공론)

탁자 위에서만 펼치는 헛된 논의. 실현성 없는 허황된 이론.

卜 ㅏ ㅏ 片 片 卓 卓 卓

卓	上	空	論

320	泰	山	北	斗
	클 **태**	뫼 **산**	북녘 **북**	말 **두**

泰山北斗(태산북두)

태산과 북두성. 세상 사람들이 우러러 받들고 존경하는 사람. =태두泰斗.

ㆍ ㆍ ㆍ ㅡ 斗

泰	山	北	斗

321	太	平	聖	代
	클 **태**	평평할 **평**	성인 **성**	대신할 **대**

太平聖代(태평성대)

어질고 착한 임금이 다스리는 태평하고 성스러운 시대.

一 T T F 耳 耳 耵 耵 聖 聖 聖

太	平	聖	代

322	兔	死	狗	烹
	토끼 **토**	죽을 **사**	개 **구**	삶을 **팽**

Q 兔死狗烹(토사구팽)

토끼가 죽으면 사냥개를 삶음. 쓸모 있을 때는 이용하다가 가치가 없어지면 버림.

✎ `丶 亠 亠 亡 亨 亨 亨 亨 烹 烹`

323	兔	營	三	窟
	토끼 **토**	경영할 **영**	석 **삼**	굴 **굴**

Q 兔營三窟(토영삼굴)

토끼가 위급할 때를 대비하기 위해 세 개의 굴을 파놓는다는 뜻으로, 자신의 안전을 위하여 미리 몇 가지 대책을 마련해둠을 이르는 말.

✎ `丶 宀 宀 宀 窞 窞 窟 窟 窟 窟 窟 窟`

324	吐	哺	握	髮
	토할 **토**	먹을 **포**	잡을 **악**	터럭 **발**

Q 吐哺握髮(토포악발)

중국의 주공이 식사 중이나 머리를 감고 있을 때 손님이 찾아오면 음식물을 뱉어내고, 감고 있던 머리를 거머쥐고 손님을 맞이했다는 고사에서 나온 말로, 어진 인재를 얻기 위해 애씀을 이르는 말.

✎ `丨 𠃌 口 叮 听 听 哻 哺 哺`

波	瀾	萬	丈
물결 **파**	큰 물결 **란**	일만 **만**	길 **장**

波瀾萬丈(파란만장)

물결이 만 길이나 됨. 일의 진행에 기복, 변화가 매우
심함. 1장(丈)은 약 3.03m.

一 ナ 丈

波	瀾	萬	丈

破	廉	恥	漢
깨뜨릴 **파**	청렴할 **렴**	부끄러울 **치**	한수/사나이 **한**

破廉恥漢(파렴치한)

염치를 깨뜨린 놈. 부끄러움을 모르는 놈.

丶 一 广 广 广 广 庐 庐 庐 庙 庙 庙 廉

破	廉	恥	漢

破	顔	大	笑
깨뜨릴 **파**	얼굴 **안**	큰 **대**	웃을 **소**

破顔大笑(파안대소)

얼굴을 깨뜨리며 크게 웃음. 얼굴빛을 밝게 하여 한바
탕 크게 웃음. 파안破顔은 얼굴 모양을 깨뜨린다는 뜻
으로, 사람이 크게 웃으면 얼굴 근육에 변화가 일어나
모습이 변하는 것을 시적으로 표현한 말.

丿 ノ 𥫗 𥫗 𥫗 𥫗 竺 竺 笑 笑

破	顔	大	笑

328	破	竹	之	勢
	깨뜨릴 **파**	대나무 **죽**	갈 **지**	형세 **세**

破 竹 之 勢

破竹之勢(파죽지세)

대나무를 쪼개는 기세. 적을 거침없이 물리치고 쳐들어가는 당당한 기세. 무인지경을 가듯 아무 저항 없이 맹렬히 진군하는 기세.

一 十 圭 圭 坴 坴 坴 坴 埶 埶 執 勢 勢

329	八	方	美	人
	여덟 **팔**	모 **방**	아름다울 **미**	사람 **인**

八 方 美 人

八方美人(팔방미인)

여덟(여러) 방면의 일에 모두 아름다운 사람. 어느 모로 보나 아름다운 사람. 여러 방면에 능통한 사람. 때로는 특별히 잘하는 것도 없으면서 여러 방면에 조금씩 손대는 사람을 조롱하는 말.

` ` ` 一 二 兰 半 美 美 美

330	敗	家	亡	身
	패할 **패**	집 **가**	망할 **망**	몸 **신**

敗 家 亡 身

敗家亡身(패가망신)

집안을 무너뜨리고 신세를 망침. 집안의 재산을 다 써 없애고 몸을 망침.

' ｆ ｆ 阝 阝 阝 阝 身

331	平	地	落	傷
	평평할 **평**	땅 **지**	떨어질 **락**	다칠 **상**

平地落傷(평지낙상)

평평한 땅에서 넘어지거나 떨어져 다침. 뜻밖에 불행한 일을 당함.

一 ㄱ 厂 匸 平

平	地	落	傷

332	弊	袍	破	笠
	해질 **폐**	도포 **포**	깨뜨릴 **파**	삿갓 **립**

弊袍破笠(폐포파립)

해진 도포와 부서진 갓. 너절하고 구차한 차림새.

丶 丷 丷 丷 尚 尚 尚 尚 敝 敝 敝 弊 弊

弊	袍	破	笠

333	抱	腹	絶	倒
	안을 **포**	배 **복**	끊을 **절**	넘어질 **도**

抱腹絶倒(포복절도)

몹시 우스워서 배를 안고 기절하여 넘어짐. 포복(抱腹)은 배 근육이 땅기는 것을 견디려고 손으로 배를 움켜잡는 것. 절도(絶倒)는 너무 웃어서 숨이 막히고 기가 끊겨 넘어지는 것.

一 亅 扌 扌 扚 扚 抠 抱

抱	腹	絶	倒

334	飽	食	煖	衣
	배부를 **포**	먹을 **식**	따뜻할 **난**	옷 **의**

飽食煖衣(포식난의)

배부르게 먹고 따뜻하게 옷을 입음. 편안한 생활.

丶 ⺍ ⺍ 丬 火 灯 灯 炉 炉 煜 煜 焊 煖

335	風	飛	雹	散
	바람 **풍**	날 **비**	우박 **박**	흩을 **산**

風飛雹散(풍비박산)

바람을 타고 날아가고 우박처럼 흩어진다는 뜻으로, 사방으로 날아 흩어짐을 이르는 말.

一 厂 厂 币 币 币 乕 乕 乕 雨 雺 雹 雹 雹

336	風	樹	之	嘆
	바람 **풍**	나무 **수**	갈 **지**	탁식할 **탄**

風樹之嘆(풍수지탄)

어버이가 돌아가시어 효도하고 싶어도 할 수 없는 슬픔을 이르는 말.

一 十 十 才 木 栌 栌 栌 桔 桔 楂 楂 樹 樹

337	風	前	燈	火
	바람 **풍**	앞 **전**	등잔 **등**	불 **화**

風	前	燈	火

風前燈火(풍전등화)

바람 앞의 등불. 존망이 달린 매우 위급한 처지를 비유하여 이르는 말.

`丶 丶 丬 火 灯 灯 燎 燈 燈 燈 燈 燈`

338	風	塵	世	上
	바람 **풍**	티끌 **진**	세상 **세**	위 **상**

風	塵	世	上

風塵世上(풍진세상)

바람이 불고 티끌이 날리는 힘들고 혼란스러운 세상.

`一 十 卅 卅 世`

339	匹	夫	之	勇
	짝 **필**	지아비 **부**	갈 **지**	용기 **용**

匹	夫	之	勇

匹夫之勇(필부지용)

한 사내의 용기. 깊은 생각 없이 혈기만 믿고 함부로 부리는 소인의 작은 용기.

`フ マ マ 丒 甬 甬 甬 勇 勇`

340	匹	夫	匹	婦
	짝 **필**	지아비 **부**	짝 **필**	며느리 **부**

🔍 **匹夫匹婦**(필부필부)

한 사내와 한 여자. 또는 한 남편과 한 아내. 평범한 사람.

✏ 一 丁 兀 匹

匹	夫	匹	婦

341	鶴	首	苦	待
	학 **학**	머리 **수**	쓸 **고**	기다릴 **대**

🔍 **鶴首苦待**(학수고대)

학처럼 목을 빼고 기다린다는 뜻으로, 몹시 기다림을 뜻하는 말.

✏ 一 十 十 ナ 艹 艹 芋 苄 苦 苦

鶴	首	苦	待

342	咸	興	差	使
	다 **함**	일으킬 **흥**	어긋날 **차**	하여금/사신 **사**

🔍 **咸興差使**(함흥차사)

조선 태조 이성계가 함흥에 가 있을 때 아들 태종이 보낸 사신을 잡아 돌려 보내지 아니한 고사에서 나온 말로, 한 번 가기만 하면 깜깜무소식이라는 뜻. 심부름을 가서 아주 소식이 없거나 더디 올 때 쓰는 말.

✏ 丿 亻 亻 仁 仨 伊 使 使

咸	興	差	使

343

虛	張	聲	勢
빌 **허**	베풀 **장**	소리 **성**	형세/기세 **세**

虛張聲勢(허장성세)

실속은 없으면서 허세만 떠벌임.

丨 卜 ト 戸 卢 虍 虍 虛 虛 虛 虛 虛

虛	張	聲	勢

344

懸	河	口	辯
매달 **현**	물 **하**	입 **구**	말 잘할 **변**

懸河口辯(현하구변)

공중에 매달려 있는 강물이 거침없이 쏟아지듯 구변 (말솜씨)이 좋음. 현하(懸河)는 공중에 매달려 있는 강물 이란 뜻으로, 폭포를 이름.

丶 丶 氵 氵 沪 沪 沪 河 河

懸	河	口	辯

345

絜	矩	之	道
잴 **혈**	곱자 **구**	갈 **지**	길 **도**

絜矩之道(혈구지도)

내 마음의 잣대로 다른 이의 마음을 재는 방법. 내가 바라는 것이 있으면 그 마음을 가지고 타인의 마음을 헤아리고, 내가 싫어하는 것이 있으면 그 마음을 가지 고 타인의 마음을 헤아림.

一 一 三 丰 邦 邦 邦 契 契 絜 絜

絜	矩	之	道

346

螢	雪	之	功
개똥벌레 **형**	눈 **설**	갈 **지**	공 **공**

🔍 **螢雪之功**(형설지공)

중국 진나라의 차윤이 반딧불로 글을 읽고 손강이 눈
빛으로 글을 읽었다는 고사에서 나온 말로, 고생하면
서도 꾸준히 학문을 닦은 보람이나 고학한 성과를 이
르는 말.

✏ `ˋ ˋ ˋ ⺌ ⺌ 炏 炏 炏 炏 炏 螢 螢 螢 螢`

螢	雪	之	功

347

兄	弟	投	金
맏 **형**	아우 **제**	던질 **투**	쇠 **금**

🔍 **兄弟投金**(형제투금)

형제가 황금을 던짐. 황금보다 형제의 우애가 소중함.

✏ `ノ 人 𠆢 𠆢 全 全 金 金`

兄	弟	投	金

348

狐	假	虎	威
여우 **호**	빌릴 **가**	범 **호**	위엄 **위**

🔍 **狐假虎威**(호가호위)

여우가 범의 위세를 빌려 호기를 부린다는 뜻으로, 남
의 권세에 의지하여 위세를 부림을 이르는 말.

✏ `ノ ㇀ 犭 犭 犷 狐 狐 狐`

狐	假	虎	威

349	糊	口	之	策
	풀 호	입 구	갈 지	꾀 책

糊口之策(호구지책)

입에 풀칠이나 하는 계책. 겨우 끼니를 이어가기 위한 계책.

丿 亅 十 禾 禾 竹 竹 竹 笨 笨 笨 等 等 策 策

糊	口	之	策

350	好	事	多	魔
	좋을 호	일 사	많을 다	마귀 마

好事多魔(호사다마)

좋은 일에는 흔히 탈이 끼어들기 쉬움을 말함.

乚 乂 女 好 好 好

好	事	多	魔

351	虎	視	眈	眈
	범 호	볼 시	노려볼 탐	노려볼 탐

虎視眈眈(호시탐탐)

범이 날카로운 눈초리로 먹이를 노려본다는 뜻으로, 틈만 있으면 덮치려고 기회를 노리며 형세를 살피는 것을 비유하여 이르는 말.

一 亍 亍 示 示 祁 礼 视 视 祖 祖 視

虎	視	眈	眈

352	浩	然	之	氣
	넓을 **호**	그럴 **연**	갈 **지**	기운 **기**

浩	然	之	氣

浩然之氣(호연지기)

천지 사이에 가득한 넓고 큰 기운. 어떤 것에도 구애됨이 없는 넓고 큰 기운. 공명정대하여 흔들리거나 꺾이지 않는 도덕적 용기.

丿 气 气 气 气 氣 氣 氣

353	呼	兄	呼	弟
	부를 **호**	맏 **형**	부를 **호**	아우 **제**

呼	兄	呼	弟

呼兄呼弟(호형호제)

서로 형이니 아우니 하고 부른다는 뜻으로, 가까운 친구 사이로 지냄을 일컫는 말.

丨 口 口 呼 呼 呼 呼 呼

354	惑	世	誣	民
	미혹할 **혹**	세상 **세**	속일 **무**	백성 **민**

惑	世	誣	民

惑世誣民(혹세무민)

세상 사람을 미혹하게 하여 속임.

一 丁 亓 帀 ज 式 或 或 或 惑 惑 惑

355	渾	然	一	體
	뒤섞일 **혼**	그럴 **연**	한 **일**	몸 **체**

渾	然	一	體

渾然一體(혼연일체)

조금의 어긋남도 없이 한덩어리가 되는 일.

` ' ` ` 氵 氵 汀 沪 沪 沪 渭 渭 渾

356	昏	定	晨	省
	어두울 **혼**	정할 **정**	새벽 **신**	살필 **성**

昏	定	晨	省

昏定晨省(혼정신성)

저녁에 이부자리를 보고 아침에 자리를 돌아본다는 뜻으로, 자식이 아침저녁으로 부모의 안부를 물어서 살핌을 이르는 말.

` ㅣ ㄇ ㄇ 曰 曰 巨 尸 尸 戸 晨 晨 晨

357	紅	爐	點	雪
	붉을 **홍**	화로 **로**	점 **점**	눈 **설**

紅	爐	點	雪

紅爐點雪(홍로점설)

벌겋게 달아오른 화로에 떨어지는 한점 눈이라는 뜻으로, 큰 힘 앞에 맥을 못 추는 매우 작은 힘을 이르는 말.

` ㅣ ㄇ ㄇ ㄇ 回 曰 早 里 黑 點 點 點 點

358	畫	龍	點	睛
	그림 **화**	용 **룡**	점 **점**	눈동자 **정**

畫	龍	點	睛

畫龍點睛(화룡점정)

용을 다 그리고 나서 마지막으로 눈동자에 점을 찍음.
가장 중요한 부분을 완성하여 일을 끝냄.

丨 冂 冂 月 月 目 盯 盯 盽 晴 晴 睛 睛

359	畫	蛇	添	足
	그림 **화**	뱀 **사**	더할 **첨**	발 **족**

畫	蛇	添	足

畫蛇添足(화사첨족)

뱀을 그리는 데 발을 그려 넣는다는 뜻으로, 안 해도
될 일을 덧붙여 하다가 도리어 일을 그르침을 이르는
말. 사족(蛇足).

丨 冂 口 中 虫 虫 蚊 蚊 蛇 蛇 蛇

360	和	氏	之	璧
	화할 **화**	성씨 **씨**	갈 **지**	둥근옥 **벽**

和	氏	之	璧

和氏之璧(화씨지벽)

화씨의 옥. 천하의 귀중한 보배.

丿 二 千 千 禾 利 和 和

361	換	骨	奪	胎
	바꿀 **환**	뼈 **골**	빼앗을 **탈**	태 **태**

🔍 **換骨奪胎**(환골탈태)

뼈를 바꾸고 태를 빼앗음. 선인의 시나 문장을 살리되 새롭게 자기 작품으로 삼는 일. 얼굴이나 모습이 몰라 보게 좋아졌음을 비유하여 이르는 말. 환골(換骨)은 뜻 을 바꾸지 않으면서 말만 새로 만드는 것. 탈태(奪胎) 는 뜻에 깊이 파고들어서 그대로 형용하는 것.

✏️ 一 十 扌 扩 护 护 护 換 換 換 換

換	骨	奪	胎

362	鰥	寡	孤	獨
	홀아비 **환**	적을 **과**	외로울 **고**	홀로 **독**

🔍 **鰥寡孤獨**(환과고독)

외롭고 의지할 곳 없는 불쌍한 사람들. 늙어서 아내가 없는 사람을 '鰥', 늙어서 남편이 없는 사람을 '寡', 어 려서 부모가 없는 사람을 '孤', 늙어서 자식이 없는 사 람을 '獨'이라 함.

✏️ 角 角 鱼 魚 魚 鮖 鮖 鮖 鮖 鮖 鰥 鰥 鰥

鰥	寡	孤	獨

363	會	者	定	離
	모일 **회**	놈 **자**	정할 **정**	떠날 **리**

🔍 **會者定離**(회자정리)

만난 사람은 헤어지도록 운명이 정해짐.

✏️ ` ´ 宀 宀 宀 定 定 定

會	者	定	離

364	後	生	可	畏
	뒤 **후**	날 **생**	옳을 **가**	두려울 **외**

🔍 **後生可畏**(후생가외)

뒤에 태어난 이들을 두려워할 만함. 젊은이란 장차 얼마나 큰 역량을 나타낼지 헤아리기 어려운 존재이므로 존중하며 소중히 여겨야 한다는 말.

✏️ ㅣ ㄇ ㅁ 用 田 旦 畏 畏 畏

後	生	可	畏

365	厚	顏	無	恥
	두터울 **후**	얼굴 **안**	없을 **무**	부끄러울 **치**

🔍 **厚顏無恥**(후안무치)

얼굴이 두터워 부끄러움이 없음. 뻔뻔스러워 부끄러움이 없음.

✏️ ㄱ ㅜ ㅜ ㅏ ㅏ 耳 耳 耻 耻 恥

厚	顏	無	恥

366	興	盡	悲	來
	일으킬 **흥**	다할 **진**	슬플 **비**	올 **래**

🔍 **興盡悲來**(흥진비래)

즐거운 일이 다하면 슬픈 일이 온다는 뜻으로, 세상 일이 돌고 돎을 이르는 말.

✏️ ㅣ ㅓ ㅕ ㅕ ㅕ 非 非 非 悲 悲 悲

興	盡	悲	來